태도가 작품이 될 때

태도가 작품이 될 때

When Attitudes Become Artwork

박보나 지음

바다출판사

태도가 ()이 될 때

환경부는 2002년 이래로 지리산에 반달가슴곰을 방생하여 그 개체수를 늘리는 사업을 진행해왔다. 산을 더 많이 더 빨리 깎아서 아파트를 짓고, 터널을 뚫고, 스키장을 만들고 싶어 하는 인간과 야생동물이 같이 산다는 게 과연 가능한 일인지 잘 모르겠지만, 사업의 결과로 지금 지리산에는 반달가슴곰들이 살고 있다.

그런데 그 곰들 중 특별한 한 마리에 대한 기사를 읽었다. 이 곰이 김천에 있는 수도산으로 계속 도망을 간다는 것이다. 환경부 측은 왜 곰이 자꾸 80킬로미터나 떨어진 수도산으로 가려는지 정확히 알 수 없다는 입장이며, 이 곰을 잡아다가 다시 지리산에 풀어놓기를 반복하는 것 외에 다

른 방법을 찾지 못하는 눈치였다. 그런데 이 고집 센 곰은 포기하지 않고 또 다시 수도산을 향해 달렸고, 버스에 치이는 사고까지 당했다. 결국 환경부는 이 집요한 곰에게 두손 두발 다 들고 말았다. 곰이 그토록 원하는 수도산에 살도록 내버려두기로 한 것이다. 그렇게 수도산에 살게 된 이 곰의 이름은 KM-53이다.

KM-53이 신중하게 고속도로를 건너고, 조용히 민가를 피해 자유롭게 달리는 모습을 상상하면 즐겁다. 멀고 위험한 여정에도, 그리고 잡히면 여지없이 마취총에 맞아 다시 제자리로 옮겨지는데도 불구하고, 자꾸 탈주를 시도하는 KM-53의 의지가 근사하다. KM-53이 김천을 향해 달리는 이유가 더 나은 서식 조건을 위해서인지, 단순히 재미를 위해서인지는 알 길이 없지만, 현재 있는 곳이 아닌 새로운 곳을 갈망하고 있다는 것은 분명해 보인다. 방사된 나머지 반달가슴곰 47마리처럼 지리산 속 정해진 곳에서 얌전히 사는 것이 아니라, 낯선 곳을 향해 혼자 다른 길을 달리는 KM-53이 상당히 마음에 든다.

철학자 아사다 아키라淺田彰는 그의 책《도주론》에서 인간을 두 가지 유형으로 나눈다. 과거의 모든 일을 짊어지고 적분처럼 통합하는 편집증형 인간과 매번 새로운 제로 시점에서 미분의 차이를 가지는 분열증형 인간. 아사다 아키라에 따르면, 편집증형 인간은 축적, 정주, 중심, 다수, 전

체를 추구하며 길들여지는 것을 거부하지 않는다. 반면에 분열증형 인간은 도박, 주변, 소수, 야성, 잡종의 성질에 가깝다. 나는 분열증형 인간이 더 매력적이라고 생각하는데, 이것이 아마도 내가 지리산 반달가슴곰 KM-53에게 흥미를 느끼는 이유일 것이다.

나는 이와 같은 이유로 미술 작가로서 작품 활동을 하고 글을 쓴다. 그리고 또 같은 이유로 이 책에서 언급되는 작가들의 작품을 좋아한다.

이 책에 나오는 작가들은 익숙하고 편안한 것을 비판적으로 바라보는 것에서 작업을 시작한다. 작업을 통해, 일반적이고 중요한 것으로 받아들여지는 모든 것을 의심스럽게 바라보며 질문을 던진다. 이들의 작업 방식은 분열증적 삶의 형태에 가까우며, 여기가 아닌 저기에 있는 산을 향해 내달리는 KM-53의 모습과도 비슷하다. 그리고 그렇게 세상과 미술을 비껴보는 태도가 이 작가들 작품의 큰 중심이다. 태도가 작품의 내용과 형식을 구성한다.

이 책의 제목 '태도가 작품이 될 때'는 1969년 스위스 쿤스트할레 베른에서 열렸던 전시 '태도가 형식이 될 때When Attitudes Become Form'에서 가져온 것이다. 이 전시는 큐레이터 하랄트 제만Harald Szeemann이 기획한 것으로, 전통적 개념의 미술 형식인 회화나 조각을 단정하게 보여주는 대신에, 비물질적이고 언어가 중심이 되는 작품들을 유기적이고 자유

로운 방식으로 선보였다. 미국 미술가 월터 드 마리아Walter de Maria는 전시장에 전화기를 설치하여 관람객과 통화하는 퍼포먼스를 했고, 독일 작가 요셉 보이스Joseph Beuys는 전시장 구석구석을 지방 덩어리로 채웠다. 이 전시는 보수적인 기존 질서를 뒤엎고 반전과 평등과 해방을 주장한 68혁명 직후에 열렸던 만큼, 새로운 것에 대한 열망으로 가득했다. 이 전시에서 태도는 이전 체제와 규칙에 대한 비판적 관점을 의미하며, 이 태도는 미술의 관습적인 틀을 거부하는 새로운 작품의 형식과 전시의 형태로 구현되었다. 이 책에 나오는 작가들도 기존의 사회질서와 미술을 다르게 읽는다. 하랄트 제만이 기획한 전시 '태도가 형식이 될 때'의 정신을 이어받는다.

한편 이 글 제목에 빈 괄호를 넣은 이유는 이 책을 읽는 분들이 각자의 관점으로 세상과 글과 작품을 해석할 여지를 가졌으면 하는 바람 때문이다. 이 책에서 언급된 작가들처럼 관습적 질서를 거부하는 태도를 가진다면, 이 괄호 안에는 모든 것이 들어갈 수 있고, 어떤 것도 자유롭게 통과할 수 있으며, 어떤 방식으로든 유연하게 그 시작과 끝을 열고 닫을 수 있다. 그래서 괄호 안에는 형식이나 작품도 들어갈 수 있고, 목소리가 들어갈 수도 있고, 새나 바다 혹은 불빛이 들어갈 수도 있다. KM-53도 들어갈 수 있으며, 무엇보다 자기 스스로가 들어갈 수 있다. 태도는 많은 것을

결정한다.

　여기에 실린 글들은 대부분 2016년 중반부터 일 년 반 가까이 《한겨레》에 연재했던 것들을 선별하여 다시 썼다. 글을 쓰면서 작업을 하듯이 당시 한국 사회를 비껴서 바라보려고 노력했고, 비슷한 태도를 가진 동시대 미술 작가들의 작업을 통해 세상을 읽으려고 시도했다. 이 글들을 썼던 2016년과 2017년은 최순실 게이트가 터지고, 블랙리스트를 비롯한 문화체육계의 특혜와 비리가 드러났으며, 박근혜 대통령이 탄핵된 어둠의 시기였다. 동시에 촛불 시위를 통해 더 나은 세상을 함께 꿈꿨던 빛의 시기이기도 했다. 따라서 일부 글들은 당시 암울한 상황에 대한 직접적인 의견을 담고 있으며, 또 다른 글들은 중심과 주변, 아래와 위, 원래의 위치와 익숙한 매체가 바뀌는 새로운 질서에 대한 생각을 포함한다. 이 글들은 나의 태도이다.

2019년 초봄
박보나

차례

놀고, 떨어지고, 사라지려는 의지

바스 얀 아더르

중국 소설가 김용의 무협 소설 《사조영웅전射鵰英雄傳》에
는 매력 넘치는 많은 무림의 영웅들이 등장한다. 천하제일
의 다섯 고수를 일컫는 오절부터 전진파 도사들과 강남칠
괴에 이르기까지, 어느 하나 마음을 홀리지 않는 인물이 없
다. 그중 내가 가장 애정하는 캐릭터는 오절 중신통 왕중양
의 사제 주백통이다. 주백통은 무공 비법이 적힌 '구음진경'
때문에 오절 사독 황약사와 다툼을 벌여 도화도라는 섬에
15년간 갇히게 되는 인물이다. 15년 동안 혼자 무공을 연마
한 주백통은 오절의 수준과 비슷한 고수의 경지에 이르게
된다. 하지만 주백통을 특별하게 만드는 것은 그의 뛰어난
무공이 아니라, 천생 놀기 좋아하는 그의 성격이다.

재미와 놀이를 가장 중요하게 여기는 주백통은 결정적인 순간에 상대를 골려주기 위해 거짓말을 하거나 사라짐으로써 갈등을 만들어낸다. 동시에 적절한 타이밍에 나타나 거짓말을 실토하거나 심각한 순간에 웃음을 유발하여 이야기의 긴장을 완화시키는 감초 역할도 한다.

　다른 영웅들과 달리 주백통은 무림을 제패하고 최고 고수 자리에 오르는 데에는 전혀 관심이 없다. 계파의 승계나 바꿀 수 없는 규칙 같은 것도 주백통에게는 전혀 중요하지 않다. 그를 움직이는 유일한 동력은 재미를 좇으며 살겠다는 강력한 자신의 의지뿐이다.

　바스 얀 아더르Bas Jan Ader, 1942년~1975년 사라짐는 1970년대에 미국에서 활동한 네덜란드 출신의 미술가다. 〈너무 슬퍼서 아무 말도 할 수 없어I'm too sad to tell you〉(1970)는 아더르가 비디오와 사진 그리고 친구들에게 보낸 엽서로 구성한 작품이다. 작가 자신의 우는 얼굴을 사진이나 엽서로 보내거나 3분이 넘는 비디오로 만들었는데, 왜 우는지에 대한 설명은 없다. 그저 서럽게 울고 있는 그를 보고 있으면 같이 슬퍼진다. 같이 울고 싶어진다.

　아더르는 지붕 위에서도 굴러떨어지고, 나무 위에서도 떨어지며, 길에서도 쓰러지고, 자전거를 타고 가다가 운하에도 빠지는, '떨어지고 넘어지는' 퍼포먼스를 했다. 심지어 1975년 서른세 살에 작은 돛단배로 혼자 북대서양을 건

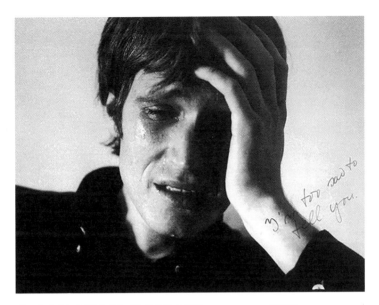

바스 얀 아더르, 〈너무 슬퍼서 아무 말도 할 수 없어 I'm too sad to tell you〉(1970)
젤라틴 실버 프린트, 잉크로 쓴 손글씨, 49×59cm

바스 얀 아더르, 〈낙하 II Fall II〉(1970)
19초 16mm 필름 스틸 사진, 암스테르담

너는 퍼포먼스 〈기적을 찾아서In search of the miraculous〉를 하던 도중에 완전히 사라져버렸다. 그가 항해를 시작한 지 90여 일이 지났을 무렵 빈 돛단배만 발견되었고, 아더르의 생사 흔적은 지금까지도 확인되지 않고 있다.

울고, 떨어지고, 넘어지다가 실종된 바스 얀 아더르의 작업은 사라짐과 죽음, 슬픔과 좌절의 맥락에서 주로 읽힌다. 하지만 나는 조금 다르게 생각하고 싶다. 아더르의 작업을 《사조영웅전》 주백통의 '놀이를 향한 자유의지'의 관점에서 해석하고 싶다.

아더르의 떨어지는 퍼포먼스들을 기록한 비디오 작품은 생각만큼 어둡지 않다. 떨어지기 직전에 긴장은 점점 고조되고, 떨어지는 찰나에 비디오는 끝난다. 그가 지붕에서 떨어져 흙밭을 뒹굴거나 물에 빠져서 흠뻑 젖은 모습은 전혀 나오지 않는다. 언제 손을 놓을까, 어떤 속도로 떨어질까, 어느 방향으로 넘어질까, 그의 고민이 흥미로운 긴장감 속에 표현되는 가운데 그가 떨어지는 순간, 비디오는 농담처럼 끝난다. 떨어져서 깨지는 결과에 초점을 맞추는 게 아니라, 어떻게 잘 떨어질까를 고민하는 과정이 더 중요해 보인다. 그렇다면 아더르가 강조하고자 했던 것은 좌절과 실패가 아니라, 애써 떨어지거나 넘어지겠다는 자신의 의지와 태도가 아니었을까.

잘 완성된 물질적 작품을 만들어서 전시하고 판매하는

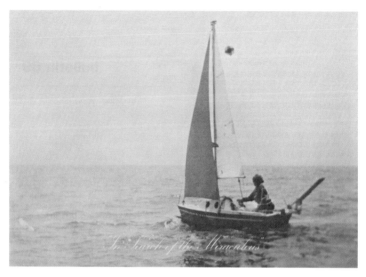

바스 얀 아더르, 〈기적을 찾아서In search of the miraculous〉(1975)
아트 프로젝트 'Bulletin 89' 리플릿에 실린 사진. 암스테르담

대신, 낙하의 찰나를 기록하는 비물질적 퍼포먼스를 한다는 것은, 미술 작품의 전통 개념을 깨뜨리고, 미술 시장의 자본주의 논리에 쉽게 편승하지 않겠다는 아더르의 강력한 의지로 읽을 수 있다. 특히 위로 높게 점프하거나 애써 올라가는 퍼포먼스가 아니라, 아래를 향해 끊임없이 낙하하는 행위는 기존의 미술 시스템 안에서 성공적으로 올라가기 위한 살벌한 경쟁과 노력을 거부하겠다는 작가의 태도를 암시한다. 주백통이 무림의 제일 고수로 인정받기 위해 싸우거나 강호의 질서를 강화하는 데 전혀 흥미를 갖지 않는 태도와 일맥상통한다.

바스 얀 아더르의 기존 제도에 대한 거부와 도전은 그의 실종으로 완성된다. 아더르는 예수가 십자가에 못 박힌 나이로 알려진 서른셋에 '기적을 찾기 위해' 떠났다. 예수는 기적처럼 부활했다고 하지만, 아더르는 다시 돌아오지 않았다. 그의 실종은 기독교 관점에서 기적을 찾는 데 실패한 것으로 보인다. 그러나 이 실종과 실패가 모두 작가의 의도라면, 신의 권능과 기적의 부재를 증명하고자 했던 작업으로 읽을 수 있지 않을까? 오히려 자신의 실종으로 신의 부재를 '기적적'으로 보여주면서, 이 모든 것을 결정하고 실행하는 자신의 의지를 강하게 천명했던 게 아닐까? 대서양을 건너기에는 턱없이 작은 배, 서른셋이라는 나이, 기적을 찾겠다는 내용의 제목, 생사를 알 수 없는 작가의 실종은

수수께끼처럼 남아 작업의 결말을 유희적으로 열어놓는다. 이 모든 것이 작가가 계획한 프로젝트라고 생각하면, 실종은 실패가 아니라 작업의 성공을 의미할 것이다.

아더르의 작업을 자유의지의 관점에서 읽으면, 그의 울음 또한 작가 자신의 실존감을 온몸으로 표현하는 행위라고 볼 수 있다. 자신이 누군지, 어떤 감정을 느끼는지, 왜 예술을 하는지, 어떤 태도로 작품에 임하고 살아갈지 등 자신의 본질을 진심으로 고민하는 과정이라고 할 수 있다. 따라서 슬프고 절망적인 것이 아니라 필연적이고 긍정적인 것이다. 다른 강호인들이 무림 최고의 자리에 오르기 위해 갈등하고 안절부절못하는 동안 '놀이'를 선택해서 온몸을 흔들며 웃어젖히는 주백통처럼, 아더르의 흐느낌도 세상의 규칙과 속도와 상관없이 '떨어지고 사라지기'로 선택한 것에 대한 책임과 자신의 실존을 표현한 것이리라.

이야기에 숨구멍을 터주는 주백통의 놀이 의지나, 미술 시스템 밖으로 계속 튕겨나가려는 바스 얀 아더르의 낙하 및 실종 의지는 제도의 견고한 구조와 질서를 슬쩍 흔들어놓는다. 끊임없이 미끄러지고 도망치고자 하는 이들의 의지는 멈추어 있고 고여 있는 모든 시스템을 다른 방향으로 흐르게 할 수 있는 운동성을 만들어낸다. 자유의지의 이러한 해방성은 바스 얀 아더르의 작업을 더욱 중요하고 흥미롭게 만든다.

더 시끄럽게 서로의 차이를
이야기할 수 있어야 한다

바이런 킴

미국에서 교환학생으로 있을 때 어이없이 강도를 당한 적이 있다. 다행히 용의자가 붙잡혀서 재판에 나가 당시 상황을 증언하게 되었다. 강도가 흑인이었다는 내 증언에 용의자 측 변호사는 "어떤 피부색의 흑인이었나요?"라고 물었다. 흑인이라는 표현이 이미 특정한 피부색이라고 생각했기 때문에 변호사의 질문을 이해할 수 없었다. 나는 당황한 나머지 "검은색이었다니까요, 그냥 흑인이었습니다"라고 대답했다. 그러자 그 변호사는 흑인도 커피 갈색, 옅은 갈색, 진한 검은색, 푸른 검은색, 혹은 회색에 가까운 검은색 등 피부색이 다양하다고 말하면서 '그냥 흑인'은 없다고 지적했다. 그는 한국에서 온 내가 흑인에 대해 너무 무지하기

때문에 범인이 흑인이었다는 내 증언이 유효하지 않다는 반론을 펼쳤다. 다행히 그 변호사의 주장은 받아들여지지 않았지만, 그 순간은 나에게 매우 부끄러운 기억으로 남아 있다. 사람의 피부색은 각기 다르다는 새삼스러운 사실을 잊고 있었다는 것이 한심했다. 내 피부가 그냥 노란색이 아니듯 '그냥 흑인'이라는 피부색은 없을 것이다. 그렇게 대답해버린 편견 어린 나의 무지와 무신경이 몹시 창피했다.

바이런 킴Byron Kim, 1961년~ 의 〈제유법Synecdoche〉은 항상 나에게 이 부끄러운 순간을 선명하게 상기시킨다. 바이런 킴은 한국계 미국 미술가로, 단순한 색으로 미니멀하게 캔버스를 채우는 회화 작업을 주로 해왔다. 2001년의 첫 주말부터 지금까지, 매주 일요일마다 하늘의 색을 캔버스에 일기처럼 담기도 하고(〈일요일 그림Sunday Painting〉), 어릴 때 좋아한 선생님이 멋있다고 칭찬해줬던 터틀넥 티셔츠의 줄무늬를 한 줄 한 줄 캔버스에 그리기도 한다(〈머신스키 선생님(첫사랑)Miss Mushinski(First Big Crush)〉). 바이런 킴의 회화가 가진 이러한 서사적 특징은 추상화에 재현과 지시의 가능성을 열어주며, 감각적인 회화가 개념 미술과 만나는 순간을 만들어낸다.

바이런 킴의 도전은 자신의 문화 정체성, 존재에 대한 탐구 속에서 더욱 확장된다. 바이런 킴이 1991년부터 그린 〈제유법〉은 그의 회화 특징을 가장 잘 보여주는 대표작으

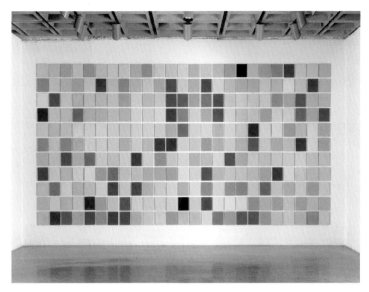

바이런 킴, 〈제유법Synecdoche〉(1991–현재)
나무에 유화 및 왁스, 각 25.4×20.3cm
1993년 뉴욕 휘트니 미술관 비엔날레 설치 전경

바이런 킴, 〈일요일 그림Sunday Painting〉(2016)
패널로 짠 캔버스 위에 아크릴 물감과 잉크, 35.5×35.5cm

로, 가로 25.4센티미터, 세로 20.3센티미터 크기의 판 수백 개로 구성되었다. 하나의 판이 한 가지 톤의 색으로 칠해져 있는데, 모든 판의 색이 조금씩 다르다. 언뜻 보면 비슷한 색으로 구성된 모노크롬 회화처럼 보이지만, 이들은 그냥 색이 아니다. 이 색들은 작가의 가족과 친구들 그리고 주변 사람들을 모델로 삼아 작가가 재현해낸 그들의 피부색이다. 캘리포니아에서 태어나 다양한 인종과 섞여 미국에서 자란 작가의 다문화적인 정체성과 개인사가 작업에 고스란히 드러난다. 하지만 한국에서 태어나고 자란 나는 〈제유법〉을 처음 봤을 때, 그 다양한 색이 사람의 피부색이라고 전혀 눈치채지 못했다. 살구색 정도는 그럴 만도 한데, 푸르스름한 회색이나 분홍에 가까운 색들은 피부색이라기에는 놀라울 정도로 낯설게 느껴졌다. 내가 타인에 대해 얼마나 무지한지 다시 한 번 깨달은 순간이었다.

바이런 킴은 이 수백 개의 직사각형 판을 나란히 배치해 하나의 큰 사각형을 만든다. 판의 배열은 모델을 서준 사람들 이름의 알파벳 순서에 따랐다고 한다. 더 밝은 피부색이 먼저 오지도 않고, 더 어두운 피부색이 나중에 오지도 않는다. 완전한 흰색도 없고 완전한 노란색이나 검은색도 없다. 더 중요하고 덜 중요한 구도적 구성이 없기 때문에 모두가 중요하고 하나하나가 중심이 된다.

제유법은 부분으로 전체를 표현하는 수사법이다. 바이런

킴이 이 말을 제목으로 쓴 데에는, 피부색은 그 사람의 정체성을 나타내고, 모두 다른 피부색의 개인들이 각각 중심이 되어 한 사회를 구성한다는 관계적 차원의 의미를 함축한다고 볼 수 있다. 그리고 작업을 통해 "아주 극미한 것과 무한한 것을 연결해보고자 한다"는 작가의 말처럼, 한 사람 한 사람의 피부색은 그 사람의 생물학적 특징을 넘어 사회적, 정치적 정체성으로 확대해서 읽을 수 있다.

기예르모 델 토로 감독의 〈셰이프 오브 워터: 사랑의 모양〉은 60년대 미국항공우주연구센터에서 일하는 청소부 엘라이자와 실험 대상으로 잡혀온 괴생물체가 교감한다는 내용의 판타지 영화다. 전체적인 전개가 예상을 벗어나지 않아 다소 심심했지만, 영화에 등장하는 인물들의 공통점이 흥미로웠다. 영화 속 인물들은 모두 다양한 차이를 가지고 서로를 두려워한다. 흑인 여성 청소부는 백인 상사로부터 흑인이라는 이유로 차별당하고, 엘라이자는 언어 장애가 있어서 다른 사람들과 구분된다. 백인 남자는 성적 취향 때문에 흑인 부부와 함께 케이크 가게에서 쫓겨나고, 또 다른 백인 남자는 직장 내의 계급이나 국적 때문에 좀 더 가혹한 취급을 받는다. 이들 중 서로의 차이를 인정한 사람들은 서로에 대한 두려움을 극복하고 괴생물체를 인간답게 다루는 반면, 자기 혼자만 순백의 하얀색이라고 믿는 인물은 괴생물체를 가장 잔인하게 다루다가 비참한 최후를 맞

는다. 영화가 말하는 것은 명료해 보인다. 모든 사람은 각각 다르다는 게 유일한 공통점이라는 것. 따라서 그 다름을 그대로 인정하고 이해하기 위해 노력해야 같이 살 수 있다는 것. 그래야 사랑할 수 있다는 분명한 사실이다.

바이런 킴의 〈제유법〉에서 보듯 모든 사람은 각각 다른 색을 가지고 있다. 그리고 다양한 피부색만큼 다른 성적 취향과 정치적 견해, 종교적 성향 등을 가지고 있다. 그 색이 빨간색이든 검은색이든 무지개색이든 간에 그것은 한 개인을 구성하는 중요한 정체성이고, 그 개인들은 우리 사회를 구성하는 일원이다. 그렇기 때문에 나와 다른 색을 가졌다는 점은 어색할지언정 배척과 차별의 근거가 될 수 없다. 모두가 너무나 다른 만큼 서로를 이해한다는 것은 당연히 쉽지 않은 일이다. 특히 서로에 대해 대화와 경험이 부족할 때 이해의 과정은 더욱 험난해진다. 마치 내가 경험과 고민이 부족했기 때문에 흑인의 피부색이 무엇이냐는 질문을 전혀 이해할 수 없었던 것처럼. 따라서 우리는 같이 살기 위해서 더 시끄럽게 서로의 차이를 이야기할 수 있어야 한다. 사랑하기 위해서 더 요란하게 서로를 경험할 수 있어야 한다.

다정한 나의 조카가 유치원 원가를 부를 때, 내가 싫어해서 생략하고 부르는 부분이 있다. "우리는 키도 같고 마음도 같은 친구들"이라는 가사다. 조카는 이 부분에서 노래를

멈추고 햇살처럼 말한다. "그래, 내 친구들은 키도 다 다르고 생각하는 것도 다 다른데, 말이 안 되지"라고. 모두가 똑같다는 생각은 조금 다른 사람을 밀어내는 잘못된 구실이 된다. 세상에 '그냥 흑인'은 없다. 존중받아야 할 각기 다른 색의 개별 인격체들이 있을 뿐.

나는 레즈비언 대통령을 원한다

조이 레너드

지금 사는 동네로 이사 왔을 때, 주변에 대단지 아파트가 없다는 사실이 꽤 신선했다. 아파트가 없기 때문에 비슷비슷한 아파트 상가도 없었다. 그래서 아직 골목마다 구멍가게와 소소한 시장, 이발소 등이 나름대로 아직 잘 운영된다는 사실이 다정하게 느껴졌다. 백화점과 연결된 지하철역에서 가까운 아파트에 살 때는 느끼지 못했던 감정이었다. 구석구석에 과일과 채소를 싸게 파는 가게들도 많아서 이전보다 식재료 비용을 절약할 수 있다는 점도 좋았다.

　그런데 시간이 지나면서 깨닫게 된 사실이 있었다. 저렴하게 사서 기분 좋았던 과일들은 쉽게 상했고 맛이 없었다. 사과가 더 이상 달지 않았다. 푸석거리고 싱거웠다. 기후변

화에 따라 사과의 경작 환경이 변했고 나의 과일 고르는 안목이 형편없다는 점을 감안하더라도, 내가 산 사과는 백화점 옆 아파트에 사는 동생 집에서 먹는 새콤달콤한 사과와는 분명히 맛이 달랐다. 삶은 감자처럼 이가 쑥쑥 들어가는 사과를 씹으면서 생각했다. 비싼 사과는 달고 싼 사과는 맛이 없다는 것을 당연하다고 받아들여야 할까? 부자만 맛있는 사과를 먹는 세상이 과연 올바른가? 가난한 사람들은 집도 교육도 안전도 건강도 포기해야 하고, 심지어 사과의 단맛조차도 맛볼 수 없는 게 정상인가? 그렇게 다른 사람들은 못 먹는 달콤한 사과를 혼자만 먹기 위해 넘어지고 뒤처진 사람들을 밟고 위를 향해서만 내달리는 것이 정말 잘하는 짓인가? 그리고 궁금해졌다. 이 모든 질문에 아니라고 대답한다면, 나는 그리고 우리는 왜 화내지 않는가? 왜 바꾸려 하지 않는가?

박근혜 정부가 세월호 참사를 대처하는 무능한 방식을 보면서, 죽은 아이들과 유족들 앞에서 미안함도 부끄러움도 모르던 일부 정치인들의 모습을 보면서, 이들이 다른 사람의 고통에 공감할 수 있는 능력이 전혀 없다는 사실에 절망했다. 반복되는 거짓말과 툭하면 들통나는 위선이 지긋지긋했다. 그리고 그 모든 것이 권력과 부를 가진 사람들끼리만 더 맛있는 사과를 먹기 위한 수작이라는 사실에 화가 났다. 그래서 나는 어쩔 수 없이 맛없는 사과를 먹는 사람

이 있다는 것도 알고, 일부 특정한 사람들만 맛있는 사과를 먹는 것이 잘못되었다고 생각하며, 사과를 아예 먹지 못하는 사람의 고통에 대해서도 공감할 수 있는 대통령을 원했다. 모두 함께 달콤한 사과를 나눠 먹자고 얘기할 수 있는, 이해와 나눔에 대해 얘기할 수 있는 사람을 대통령으로 원했다.

〈나는 대통령을 원한다I Want a President〉는 미국의 미술가이자 페미니스트 활동가이며, 8, 90년대 성소수자 인권운동가였던 조이 레너드Zoe Leonard, 1961년~ 가 1992년 아일린 마일스Eileen Myles의 대통령 선거 출마를 지지하기 위해 쓴 글이다. "나는 레즈비언 대통령을 원한다"로 시작하는 레너드의 글은, 2010년 스웨덴 의회에 진출하려는 극우 정당을 비판하기 위해 스웨덴 여성 예술가들이 낭독한 것을 시작으로 많은 나라에서 번역되어 단단하게 읽히고 있다. 이 글은 2016년 10월 미국 대선을 몇 주 앞두고 뉴욕 맨해튼의 하이라인 공원에 약 가로 6미터, 세로 9미터에 이르는 사이즈로 설치되기도 했다. 레너드의 이 명문은 탄핵을 당한 박근혜 전 대통령을 떠올리며 읽으면 더 절절하게 사무친다.

나는 레즈비언 대통령을 원한다. 에이즈에 걸린 대통령과 동성애자 부통령을 원한다. 건강보험이 없는 사람, 독성 가스를 내뿜는 쓰레기 더미로 가득한 곳에서 성장하여 백혈병에

I want a dyke for president. I want a person
with aids for president and I want a fag for
vice president and I want someone with no
health insurance and I want someone who grew
up in a place where the earth is so saturated
with toxic waste that they didn't have a
choice about getting leukemia. I want a
president that had an abortion at sixteen and
I want a candidate who isn't the lesser of two
evils and I want a president who lost their
last lover to aids, who still sees that in
their eyes every time they lay down torest,
who held their lover in their arms and knew
they were dying. I want a president with no
airconditioning, a president who has stood on
line at the clinic, at the dmv, at the welfare
office and has been unemployed and layed off and
sexually harrassed and gaybashed and deported.
I want someone who has spent the night in the
tombs and had a cross burned on their lawn and
survived rape. I want someone who has been in
love and been hurt, who respects sex, who has
made mistakes and learned from them. I want a
Black woman for president. I want someone with
bad teeth and an attitude, someone who has
eaten that nasty hospital food, someone who
crossdresses and has done drugs and, been in
therapy. I want someone who has committed
civil disobedience. And I want to know why this
isn't possible. I want to know why we started
learning somewhere down the line that a president
is always a clown: always a john and never
a hooker. Always a boss and never a worker,
always a liar, always a thief and never caught.

조이 레너드, 〈나는 대통령을 원한다 I Want a President〉(1992)
종이에 타자기로 친 텍스트, 27.9×21.6cm

걸릴 수밖에 없었던 그런 사람을 원한다.

레너드가 원하는 레즈비언 대통령은 실제 레즈비언인 아일린 마일스를 직접적으로 언급하는 것이기도 하지만, 주변부 소외 계층으로 확대 해석할 수 있다. 가장 낮은 바닥에서 절망해봤고 차별을 당해봤기 때문에 그런 삶이 지르는 마른 비명 소리를 들을 수 있는 사람 말이다. 그래서 차이를 이해하고 존중하며, 인권과 평등을 위해 싸울 수 있는 사람. 독재자의 딸로 태어나 온갖 특권을 누리며 자랐고 늘 높은 중심에 있었기 때문에 단 한 번도 낮은 곳에 있는 사람들 편에 서본 적 없는 사람 말고.

에어컨이 없는 대통령을 원한다. 병원에서 교통국에서 복지부 사무실에서 줄 서본 경험이 있는 사람. 실직자, 명예퇴직자가 되고, 성희롱을 당해본 경험이나 동성애자로서 학대를 받고 추방당한 경험이 있는 대통령을 원한다.

현실의 지독한 나락으로 떨어져봤기 때문에 뇌물을 받고 재벌과 권력의 부역자들을 위해 우리가 가진 약간의 기회와 작은 희망마저 빼앗는 게 얼마나 비열한 짓인지를 깨달을 수 있는 대통령을 원한다. 그리고

사랑하고 상처를 입어본 사람, 섹스를 존중하는 사람, 실수하고 거기서 교훈을 얻은 사람을 원한다.

잘못을 했을 때 인정할 수 있고, 진심으로 반성하고 사과할 수 있으며, 그래서 모든 것을 내려놓고 합당한 처벌을 기꺼이 받아들일 수 있는 대통령을 원한다. 이후의 특권을 놓치지 않기 위해, 그리고 극우 보수 권력의 승계와 영화를 위해 국민과 교묘하게 줄다리기하며 썩은 판을 다시 짜려고 꼼수를 부리는 저열한 대통령을 나는 원하지 않는다.

그리고 나는 왜 이런 일들이 불가능한지 궁금하다. 왜 우리는 어느 시점에선가 대통령은 항상 광대여야 한다고 배우게 되었는지 궁금하다. 왜 대통령은 항상 창녀가 아니라 창녀를 사는 남자여야 하는지, 항상 노동자가 아니라 간부여야 하는지, 항상 도둑질하면서도 결코 처벌받지 않는 사람이라고 배우게 되었는지 궁금하다.

태어날 때부터 권력과 특권의 중심에서 한 번도 벗어난 적 없는 대통령의 무능과 부도덕에 절망감을 느끼고, 서울대 법대를 나와 우수한 성적으로 사법시험을 통과했다는 정치인들의 파렴치함에 치가 떨리며, 공부 잘한다고 칭찬만 들어봤을 교수들과 지식인들이 더러운 권력에 기생하는

것이 부끄럽다. 왜 우리는 항상 더 좋은 대학을 나오고 더 많이 가진 사람들이 더 나은 사람들이라고 배우게 되었는지 궁금하다. 그리고 왜 그들은 더 많이 갖기 위해 도둑질하고 살인을 저질러도 항상 아무것도 기억하지 못하며 처벌되지 않는 사람들이라고 배우게 되었는지도 궁금하다.

나는 새로운 대통령을 원한다.

두 명 중 덜 악랄한 자가 아닌 다른 대통령을 원한다.

자본과 권력의 비열한 사기꾼들을 나는 더 이상 대통령으로 원하지 않는다.

나는 레즈비언 대통령을 원한다.

정직성, 정말 외로운 그 말

박이소

런던에서 미술 석사과정을 공부할 때, 같은 과정의 친구들과 큰 작업실을 나눠 썼다. 한번은 작업 구상을 하기 위해 스튜디오를 같이 쓰는 친구들에게 세계지도를 각자 하나씩 크게 그려달라고 부탁한 적이 있다. 독일, 미국, 영국 등의 국적을 가진 친구들은 대수롭지 않게 미 대륙을 그렸고, 유럽 대륙의 여러 나라들도 수월하게 집어넣었으며, 다른 대륙도 거의 다 잘 위치시켰다. 그런데 마지막에 모두가 한국의 위치를 헷갈려하며 나에게 미안해하는 게 아닌가. 한 친구는 한국을 인도 옆에 그렸고, 다른 친구는 중국 어디쯤을 가리켰다. 위치는 얼추 알 듯도 한데 크기가 짐작 안 된다는 친구도 있었고, 솔직히 정말 어디 있는지 몰라서 못 그

리겠다는 친구도 있었다. 이 년 동안 매일 같이 몰려다니던 친구들이 내가 태어난 나라가 어디 있는지 단 한 명도 정확히 모른다는 사실은 꽤 충격이었다. 나름대로 공부도 많이 했고 사회나 정치 이슈에 대한 관심도 깊은 친구들이었는데, 한국의 위치도 모른다는 게 놀라웠다. 새삼 내가 몹시 작고 희미하게 느껴졌다. 박이소 작가의 작업들처럼.

박이소1957년~2004년 작가의 본명은 박철호다. 뉴욕에서 공부하고 작업하던 때에는 '박모'라는 작가명으로 활동했다. 박 '아무개'를 뜻하는 '모'라는 이름에도, '다른 곳'을 의미하는 '이소'라는 이름에도, 작가의 고민과 세상에 대한 태도가 담겨 있다.

박이소는 작업의 주제로, 주변부로서의 한국인의 정체성과 탈식민주의를 다룬다. 1984년 그는 사흘간 단식한 후에 무쇠 밥솥을 목에 길게 늘어뜨려 매달고 뉴욕 브루클린 다리를 건너는 퍼포먼스를 했다. 천형처럼 목을 죄어 당기는 밥솥은 작가에게 깊숙이 새겨진 한국인이라는 정체성이었다. 이 작업은 바이올린을 끈으로 묶어 끌고 다녔던 백남준의 퍼포먼스를 떠올리게 하는데, 두 작업이 서구 미술계에 갖는 태도는 사뭇 다르다. 백남준의 작업은 미술의 실험적 형식에 관한 것으로, 서구 미술계와 발걸음을 나란히 딛는 세련되고 선선한 것이었다면, 박이소의 밥솥 퍼포먼스는 서구 중심의 미술계를 주변국인 한국의 작가로서 자신만의

속도와 보폭으로 건너가겠다는 단호한 의지를 담은 것이라고 할 수 있다. 그것이 투박하고 미미하며 느릴지라도 묵묵히 걸어가겠다는 작가의 단단한 선언이다.

〈드넓은 세상〉(2003)은 들어본 적도 없고, 그래서 관심을 가져본 적도 없는 세계 곳곳의 지명들을 작가가 손글씨로 캔버스에 쓴 작업이다. 내 친구들이 알지 못했던 한국의 위치처럼, 약하고 작아서 잘 보이지 않았던 곳들이다. 이 작업에서 박이소가 바라보는 곳은 뉴욕, 베를린, 런던 같은 중심부가 아니라 주변부로 밀려나고 소외된 세상이다. 삐뚤고 흐릿하게 쓰인 손글씨 위로 글씨보다 작게 인쇄된 지명들이 가늘고 작은 핀으로 살짝 고정되어 있다. 그리고 캔버스 앞에 세워진 약한 조명들로 인해 인쇄된 이름들은 캔버스에 약간의 그림자를 드리운다. 모든 표현 방식과 설치 방법이 미미하고 연약한데, 이것은 소수와 주변의 속성과 일치한다. 조용하지만 따뜻하다.

박이소는 2001년 대안공간 풀에서 열렸던 전시에서 공사장에서나 쓰는 투박한 실외 조명기들을 각목에 얼기설기 덧대어 전시장 한쪽 구석을 눈부시게 비추는 작품을 선보였다. 이 작품의 제목을 확인하던 순간의 감동을 잊을 수 없다. 전시장 한켠에 작게 쓰여 있던 제목은 자그마치 '당신의 밝은 미래'였다. 연약한 시각적 구성으로 표현된, 허름하고, 흔하며, 낮고, 구석진 곳들에 대한 작가의 배려가

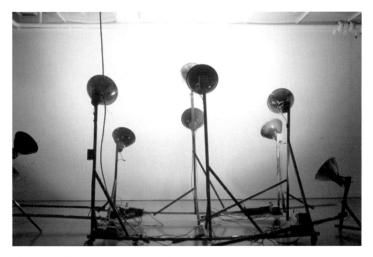

박이소, 〈당신의 밝은 미래Your Bright Future〉(2002)
전기 램프 · 나무 · 전선, 가변 크기

고맙고 울컥했다.

작고 사소한 존재들에 대한 박이소의 관심은 다정한 배려와 애정 정도에서 끝나지 않는다. 작가는 이 작고 연약한 것들이 전체를 울리는 순간을 기다린다. 먹으로 풀을 그리고 '그냥 풀'이라고 쓴 작업(〈그냥 풀〉(1988))에서는 한낱 풀이 주인공이 된다. 비슷한 형식의 그림 〈잡초도 자란다〉 (1988)에서는 잡초가 거센 바람을 견디고 크게 자라기 바라는 작가의 바람을 느낄 수 있다. 이들이 자라서 중심의 질서를 흔들기 원하는 작가의 기대가 담겨 있다. 그래서 별을 그려도 하나를 더 그린다.(〈북두팔성〉(1997), 〈팔방미인〉(2001)) 일곱 개의 별만으로 북두칠성 별자리가 완성되고 나면, 별이 되고 싶은 주변은, 박이소 작가는, 나는, 우리는, 한국은 빛날 기회조차 가질 수 없을 테니까. 박이소의 남은 별 하나는 그렇게 온전한 별자리 시스템을 흐트러뜨린다.

그는 80년대 미국에서 공부하던 시절 '인종적, 문화적, 정치적, 사회적으로 소수에 속하거나 이와 연관된 관심사를 작품에 반영하는 작가들'과 '분쟁 지역 국가나 개발도상국으로부터 최근에 이민 온 작가들'의 작업을 중심으로 소개하는 '마이너 인저리Minor Injury'라는 미술 공간을 운영하기도 했다. 마이너 인저리는 '경미한 상처'를 의미하는데, 작을지언정 뉴욕 주류 미술계에 따끔하고 욱신거리는 유의미한 통증을 만들어내고자 했던 작가의 의지가 드러난다.

박이소, 〈팔방미인Eight Direction Beauty**〉(2001)**
캔버스에 아크릴 물감, 200×248×(2)cm

중심과 주변의 지형을 다시 그리기 원했던 작가의 태도가 일관적이다.

빌리 조엘의 노래 〈어니스티Honesty〉를 박이소가 한국어로 번역하여 직접 부른 작품이 있다. 작품 제목은 '정직성'이다.

> 따스함을 찾기는 어렵지 않아
> 그냥 사랑하며 살면 돼
> 진실을 찾는다면 그건 힘든 일이야
> 너무나 찾기 힘든 바로 그것
> 정직성 정말 외로운 그 말 더러운 세상에서
> HONESTY 너무 듣기 힘든 말 너에게 듣고픈 그 말

〈어니스티〉를 한국어로 들으니 정말 정직하게 들리고, 박이소의 작고 떨리는 목소리는 더욱 진심으로 와 닿는다. 박이소는 강하고 크며, 화려한 중심이 아닌, 연약하고 작으며, 소소한 주변으로서의 우리를 노래한다. 그리고 그 주변이 스스로의 언어로 나름의 질서를 만들 수 있다고 속삭이는 듯하다. 따뜻하고, 정직하고, 다정하게 살면 된다고 말해주는 듯하다.

미국과 유럽의 친구들이 세계지도에 그려 넣지도 못하는 나라이지만, 그렇기 때문에 우리 스스로 그릴 수 있는 다른

걸음걸이와 부드러운 속도가 있다고 생각한다. 세상의 중심을 한 군데로 고정하기에는 분명히 세상은 너무나 '드넓고', '그냥 풀'도 '잡초'도 자란다. 우리의 미래가 박이소 작가의 여덟 번째 별처럼 빛났으면 좋겠다.

익숙한 것이 살짝 어긋날 때

가브리엘 오로즈코 · 로만 온닥

영화 〈미저리〉 〈캐리〉 〈샤이닝〉의 원작자 스티븐 킹은 공포 스릴러 소설의 대가다. 킹은 공포 장르에 대한 비평서 《죽음의 무도》에서 공포를 세 가지 유형으로 분류한다. 잘린 목이 계단 아래로 떨어지는 것을 볼 때 느끼는 '역겨움gross-out', 거대한 곰만큼 큰 거미들이나 죽은 사람들이 주변을 돌아다닐 때 느끼는 '무서움horror', 마지막으로 집에 돌아와서 보니 물건들이 모두 비슷한 물건으로 바뀌어 있음을 보았을 때 느끼게 되는 '두려움terror'이 그것이다. 킹은 '두려움'을 가장 정교한 감정의 단계로 설명하는데, 나 역시 이 두려움의 정의에 상당한 흥미를 느낀다.

어린 시절부터 '강시' 영화를 보며 뜀박질보다 숨 참는

연습에 매진했고, 〈엑소시스트〉랑 〈오멘〉을 보느라 성당 교리 수업은 빼먹기 일쑤였으며, 프레디랑 악몽을 꾸면서 같이 키가 큰 나는, 어지간한 공포 영화에는 꿈쩍도 하지 않는다. 특히 끝도 없이 쏟아져 나오는 좀비 영화에 대한 나의 공포 기대치는 바닥에 가깝다. 그래도 좋아하는 좀비 영화가 몇 개 있다. 브루스 맥도널드 감독의 〈폰티풀〉은 매우 훌륭하고, 스티븐 킹의 소설을 영화화한 토드 윌리엄스 감독의 〈셀: 인류 최후의 날〉도 나쁘지 않다. 두 영화의 뛰어난 점은 살점이 뜯기고 피가 튀는 장면보다 좀비 바이러스에 감염되는 과정이 무섭다는 데 있다.

〈폰티풀〉은 자그마치 사람들이 영어로 된 어떤 단어를 듣고 이해하면 좀비가 된다. 〈셀: 인류 최후의 날〉은 모두가 손에서 놓지 못하는 휴대폰을 통해 좀비 바이러스가 급속하게 퍼진다. 사람들은 말하다 말고 서로를 콱콱 물어뜯고, 스마트폰을 무심히 들여다보다가 옆 사람에게 우르르 달려드는데, 꽤 무섭다. 좀처럼 만날 일 없는 사이코패스 과학자의 실수나 집시의 저주 때문에 좀비가 되는 게 아니라, 일상적인 상황에서 약간의 미세한 변화가 나를 곤란하게 (좀비로) 만든다고 상상하니 등골이 오싹해진다. 이 두 영화는 스티븐 킹이 말한 공포의 가장 상위 단계인 '두려움'을 그럴듯하게 잘 만들어낸다.

멕시코의 설치미술가이자 사진작가 가브리엘 오로즈코

가브리엘 오로즈코, 〈홈 런Home Run〉(1993)

Gabriel Orozco, 1962년~ 와 슬로바키아의 설치미술가 로만 온닥 Roman Ondak, 1966년~ 은 익숙한 일상적 상황을 가지고 작업한다. 오로즈코는 1993년 미국 뉴욕에서 열린 첫 개인전에서 〈홈 런Home Run〉을 선보였다. 〈홈 런〉은 전시장 창문 너머로 보이는 건너편 아파트 창가에 오렌지를 설치한 작업이다. 관객들은 전시장을 채우고 있는 미술 작품 대신, 창문 너머로 보일 듯 말 듯, 원래 그런 듯 아닌 듯, 창가마다 무심하게 놓인 오렌지를 우연히 발견하게 된다. 오렌지를 하나 발견하는 순간, 다른 모든 집 창가에도 똑같이 오렌지가 놓여 있다는 것을 깨닫게 된다. 창가에 오렌지가 놓이는 게 별일 아닐 수 있지만, 모든 집 창가에 동시에 오렌지가 놓여 있는 것을 보면 꽤 서늘한 느낌이 들 것 같다. 내가 잘 아는 익숙한 일상인데 왠지 낯설게 느껴지는 것도 이상하고, 나만 빼고 모두 무언가 공모하는 것 같은 느낌도 소름 끼쳤을 것 같다. 더군다나 정작 전시를 보러 온 갤러리는 비어 있다니.

로만 온닥의 〈좋은 때 좋은 기분Good Feelings in Good Times〉 (2003)도 일상적 상황을 살짝 뒤튼 퍼포먼스다. 온닥은 퍼포머들을 고용하여 런던 프리즈 아트 페어의 VIP실 앞에 줄 세워놓는다. 줄 서는 문화가 익숙한 런던에서 이 퍼포먼스는 매일의 풍경과 다를 바 없다. 퍼포머들은 평범한 옷을 입고 있고, 그 어떤 예술적 행동도 하지 않는다. 그냥 줄만

로만 온닥, 〈좋은 때 좋은 기분Good Feeling in Good Times〉(2003)

서고 있다. 그런데 그 점이 무섭다. 아무 일도 일어나지 않고, 줄도 전혀 줄어들지 않고, 시간만 억겁처럼 느껴진다.

'두려움'은 분명히 익숙한 것인데, 어딘가 약간 달라졌기 때문에 불안과 공포를 느끼는 심리 상태다. 잘 알고 있다고 생각하는데 어쩐지 다르고 왠지 부자연스러운 상황이 주는 심리적인 혼란과 충격은, 사건의 본질을 파악하고자 하고 잘못된 원인을 찾으려 하는 인지의 단계로 이어진다. 오로즈코의 오렌지 작업의 경우, 관객들이 그것을 작가의 연출이라고 이해하는 순간, 미술의 본질에 대해 의미 있는 질문을 하게 된다. 미술 작품은 크고, 예쁘게 잘 만들어져야 하며, 잘 보여야 하는 것 아닌가? 미술은 일상의 순간과 어떻게 다른가? 미술 작품은 미술관 안에 안전하게 설치되어야 하는 것 아닌가? 오로즈코는 오렌지를 올려놓는 미세한 제스처로 이 모든 질문에 그렇지 않다고 대답함으로써 전통적인 미술 문법을 흔들고 미술 작품의 개념을 새롭게 제시한다. 온닥의 작품에서도 관객들은 불편과 혼란, 공포를 느끼다가 결국 깨닫게 된다. 정말 무서운 것은 퍼포먼스에 예술적 구성이 없다는 사실이 아니라, 아무리 줄을 서 있어도 VIP실에 못 들어간다는 사실이라는 것을. 그리고 그것이 미술 퍼포먼스가 아니라, 자신들의 현실이라는 소름 끼치는 사실이라는 것을. 작가는 일상적인 상황을 미술 안으로 슬며시 가져옴으로써 관객에게 자본에 따른 계급의 위계를

분명하게 보여준다.

피가 잔뜩 묻은 잘린 손이 쫓아오거나 에일리언의 새끼가 배를 뚫고 나오는 상황은 경악스러울지언정 별로 무섭지 않다. 나한테 일어날 리 없는 일인 데다 내가 해결할 수 있는 일은 더더욱 아니기 때문이다. 하지만 특정 단어를 듣거나 말했기 때문에, 혹은 핸드폰을 사용했기 때문에 좀비가 되는 것은 꽤 현실적이라는 생각이 들어 무섭다. 나한테 일어날 수 있는 일이라고 상상하는 순간 내 문제가 된다. 그리고 내 문제가 되는 순간 그것의 원인과 해결책을 적극적으로 생각하게 된다. 손톱을 물어뜯으며 어떤 단어의 특정한 뜻을 해체하거나, 대기업 통신망이나 정부 통제에서 벗어난다거나 하는 해결책을 생각하다가 깨닫게 된다. 정답과 규칙과 통제를 벗어나는 것이 얼마나 어려운지를. 그렇기 때문에 좀비처럼 되지 않기가 얼마나 어려운지를. 그리고 이 지배 구조가 안고 있는 문제까지.

오로즈코와 온닥의 작업은 우리가 잘 아는 익숙한 일상을 미술 작업과 겹쳐놓음으로써 혼란스럽고 불편한 감정을 불러일으킨다. 항상 그 자리에 있던 것이 조금 바뀌었을 뿐인데 관객들은 낯설고 껄끄럽다고 느낀다. 나의 일상과 가깝게 붙어 있는 이 불안한 감정은 중요한 자각의 순간을 동반한다. 내 주변의 무엇이 바뀌었는지, 무엇이 잘못된 것인지, 어떻게 해결할 수 있는지를 적극적으로 고민함으로써

새로운 관점으로 세상을 볼 수 있게 해준다. 크고 요란하며 잘 만들어진 스펙터클한 작업들에 홀려서 의심하지 못했던 것들에 대해 질문할 수 있게 해준다.

좋아하는 중국어 표현 중에 '心里面像是打翻了五味瓶'라는 것이 있다. '기분이 아주 나쁘다'는 의미인데, 문장을 그대로 해석해보면 '마음의 모양새가 다섯 가지 맛의 양념이 든 병이 엎질러진 것과 같다'는 것이다. 나는 이 표현이 '하늘이 무너진 것처럼 절망스럽다'거나 '땅이 꺼지는 것처럼 슬프다'는 비유보다 훨씬 더 마음에 와닿는다. 상실의 크기가 짐작이 되지 않는, 하늘이 무너지거나 땅이 꺼지는 어마어마한 일에 비해, 다섯 가지 맛의 양념이 든 병이 엎질러진 것 같은 마음의 상태라니. 그 망연한 좌절감과 복잡한 심정이 너무 잘 이해된다. 나도 잘 알고 있는 기분인 만큼 십분 공감할 수 있다. 너무 끔찍한 괴물과 너무 많은 피가 진정한 공포를 만들어낼 수 없는 것처럼, 너무 거대한 이야기와 너무 반짝이는 작품이 좋은 환기의 순간을 만들어내기란 쉽지 않다. 하지만 익숙한 것이 살짝 어긋나는 지점에서 생기는 두려움은 흥미로운 의심을 불러일으킨다. 새로운 이야기를 할 수 있는 가능성이 생긴다.

실재는 무한하다

오스카 산틸란

아르헨티나 소설가 보르헤스의 소설집 《픽션들》에 실린 단편 〈틀뢴, 우크바르, 오르비스 테르티우스〉는 우연히 발견한 세계 '틀뢴'에 대한 이야기다. 틀뢴은 우크바르라는 지역의 설화에 등장하는 세계다. 소설 속 주인공은 어떤 말의 출처를 찾다가 백과사전이나 지리부도에도 나오지 않는 우크바르라는 지역을 발견하고, 그 우크바르의 설화와 서사시에 나오는 틀뢴이라는 세계를 만나게 된다.

눈에 보이는 세계는 하나의 환영이거나, 또는 (보다 정확하게 말해) 궤변에 의해 만들어진 것이다. 거울과 부성(아버지성)은 가증스러운 것이다. 왜냐하면 그들은 눈에 보이는 세계를

증식시키고, 마치 그것을 사실인 양 일반화시키기 때문이다.

—보르헤스, 〈틀뢴, 우크바르, 오르비스 테르티우스〉(송병선 옮김, 민음사)

거울이 실재를 그대로 비추는 것이 아니라, 오히려 실재를 증식시키고, 눈에 보이는 실제 세계가 하나의 환영에 지나지 않는다는 말은 여러 가능성을 전제하기 때문에 상당히 흥미롭다. 실재가 하나로 고정된 것이 아니라면, 원본 개념도 의미가 없어지고, 진실도 헐렁해지며, 지각에 따라 세계는 무한대로 인식되고 유연하게 변할 수 있다. 이미지도 거울처럼 실제 세계를 더 많이 만들어낸다.

에콰도르 출신의 미술가 오스카 산틸란Oscar Santillan, 1980년 ~은 우리가 인지할 수 있기 때문에 온전한 사실이라고 생각하는 익숙한 패턴을 어그러뜨리는 작업을 한다. 산틸란은 실재는 무한하지만 우리는 감각의 한계 때문에 그 실재의 전부를 알 수 없다고 말한다. 보르헤스가 관념의 세계 틀뢴을 발견한 것처럼 산틸란은 실재하지 않는다고 믿어졌던 보물섬을 찾아낸다.

〈바네케Baneque〉(2016)는 크리스토퍼 콜럼버스가 그린 아메리카 대륙 지도에서 출발한다. 콜럼버스가 처음 아메리카 대륙에 도착했을 때, 타이노 원주민들이 그에게 황금과 보석이 가득한 보물섬에 대해 말해준다. 보물섬 이야기에 눈이 휙 돌아간 콜롬버스와 선원들은 두 달 동안 그 섬

오스카 산틸란, 〈바네케Baneque〉(2016)
찾지 못했던 섬의 결정체

을 찾으려고 백방으로 노력했지만 결국 찾지 못했다. 산틸란은 콜럼버스가 그린 아메리카 대륙 지도를 보며 그 숨은 보물섬을 찾는다. 그리고 현재 도미니카공화국 북쪽 해안, 대서양의 한가운데에 뚫린 작은 구멍을 발견한다. 이 구멍이 지도에서 유일하게 소실된 부분인 만큼 산틸란은 이 지점이 보물섬이라 확신하고, 배를 타고 나선다. 물론 그곳에 우리가 생각하는 모습의 섬은 없다. 하지만 작가는 보물섬 바네케를 발견한다. 그 구멍에서 바닷물 100리터를 퍼와서, 물은 증발시키고 부유물과 소금 결정체로 이루어진 섬의 일부를 만들어낸다.

산틸란은 지각의 다른 방향을 제시함으로써 실재를 증식시킨다. 애초에 콜럼버스가 오해했던 아메리카 대륙은 존재하지 않았다. 해석과 사건이 실재를 계속해서 만들어내고 잊어버리기를 반복할 뿐이다. 산틸란의 바네케 섬은 그 연속적 생성과 소멸의 중간 어디 즈음에 영롱하게 반짝인다.

다시 〈틀뢴, 우크바르, 오르비스 테르티우스〉로 돌아가서, 소설 속 주인공은 아버지 친구의 유품에서 우연히 틀뢴에 대해 쓰인 '오르비스 테르티우스'라는 백과사전을 찾는다. 책에 따르면, 틀뢴에서는 신화와 종교 같은 형이상학을 환상문학의 일부로 여긴다. 기독교의 유일신이 세상을 만들었다는 세계관을 거부한다.

오스카 산틸란, 〈덧붙이는 글Afterword〉(2014-2015)
슬라이드 프로젝션, 잉크젯 프린트된 니체의 원고 일부, HD 비디오, 2분 55초

오스카 산틸란도 "신은 죽었다"고 외친 독일 철학자 니체에 대한 작업을 했다. 〈덧붙이는 글Afterword〉(2014-2015)은 니체를 '실제로' 살려낸 작품이다. 니체는 생전에 심령술사 집안에서 태어난 덴마크 출신의 박사가 발명한 타자기를 구입해서 글을 쓰려고 시도했다고 한다. 자신의 생각과 다르게 글이 써지는 타자기를 기대했지만, 운송 중 고장이 난 타자기는 제대로 작동하지 않았다. 결국 오타와 낙서만 가득한 니체의 원고는 미완으로 남았다. 산틸란은 이 원고를 아주 조금 가져와 영매에게 보여준다. 영매는 이 원고 조각을 통해 니체의 영혼과 접신하여 니체가 생전에 추던 춤을 춘다. 이 작품에서는 진리와 환상, 종교와 문학, 이성과 미신 등이 모두 뒤엉켜버린다. 니체에 빙의되어 덩실덩실 춤을 추는 영매의 퍼포먼스에서 육체와 정신의 구분은 모호해지고, 삶과 죽음의 경계도 허물어진다. 유일신의 전능한 질서는 농담처럼 흩어지고 만다. 틀뢴에서 철학책들은 모두 명제와 반명제를 동시에 가지고 있다. 어떤 책이든 그 안에 반대되는 생각이 들어가 있지 않으면 그 책은 미완성으로 간주된다. 산틸란은 〈덧붙이는 글〉에서 상반되는 관념들을 뒤섞어 또 다시 세계를 증식시킨다. 그렇게 니체의 원고를 완성한다.

틀뢴에서는 잃어버린 물건이 복제된다. 예를 들어, 두 사람이 잃어버린 연필 하나를 찾는다. 첫 번째 사람이 연필을

오스카 산틸란, 〈허상 본뜨기Phantom Cast〉(2017)
나무 상자에 담긴 본떠진 허상 다리, 나무 상자 32×65×28cm, HD 비디오, 4분 37초

발견하지만 말하지 않는다. 두 번째 사람도 다른 한 사람이 발견한 것보다 더 사실적인 연필을 찾는다. 틀뢴에서는 이 이차적인 물체를 '흐뢰니르'라고 부르는데, 이것은 실제보다 약간 더 길다.

〈허상 본뜨기Phantom Cast〉(2017)에서 산틸란은 퍼포머들을 고용하여 한쪽 다리가 없지만 그 없는 다리에 가짜 감각과 통증을 느끼는 사람의 다리를 본뜨는 작업을 한다. 허상 감각을 느끼는 사람은 퍼포머들에게 다리가 어떤 형태인지, 어느 부분을 잡아야 하는지 등을 세세하게 설명해준다. 퍼포머들은 그 사람의 지시대로 다리를 조심히 본떠서 작은 상자에 옮겨 넣는다. 진짜보다 더 사실적인 감각과 통증을 느끼는 사람의 다리는 본떠져서 상자에 묵직하게 담긴다. 모두의 진지한 집중과 서로 의존하는 확장된 차원의 감각은 잃어버린 다리를 복제한다. 이 다리는 '흐뢰니르'처럼 조금 더 무게감이 있긴 하지만, 실제보다 더 실제 같다는 기대에 부응한다.

하나의 사물이 유일한 무엇이 아니라면, 많은 것이 달라진다. 보르헤스가 책에서 예를 들었듯이, 고고학자들에게 발견된 유물과 과거도 다른 것으로 복제될 수 있기 때문에 유연한 것이 된다. 따라서 역사도 변형될 수 있다. 세계는 개별적으로 주관적으로 그리고 입체적으로 바뀔 수 있다. 모든 것을 하나의 정답으로 외우는 것이 아니라, 다양한 차

이를 갖는 연속적 사건으로 해석할 수 있다는 의미다. 그래서 틀뢴의 언어에는 명사가 없다. 명사는 대상을 하나의 실존적 존재로 규정한다. 절대적 정체성을 드러낸다. 하지만 동사나 형용사라면 좀 다르다. 틀뢴에는 '달'이라는 명사 대신 '달했다'라는 동사나 '어둠 속 둥글고 투명하게 밝은'이라는 형용사적 표현이 달을 의미한다. 사물은 존재하는 대신에 지각된다. 틀뢴에 '다리'라는 명사는 없지만, '다리했다'라는 동사나 '말랑하고 길쭉하며 곧게 뻗은'이라는 형용사는 존재할 것이다. 〈허상 본뜨기〉에서 다리는 퍼포먼스를 통해 동사로 움직이고, 형용사로 지각된다. 이 새로운 세계에서 잃어버린 다리는 더 이상 허상이 아니다. 본떠져서 아름답게 담긴다.

〈틀뢴, 우크바르, 오르비스 테르티우스〉에서 작가는 또다시 우연히 틀뢴을 경험한다. 술집에서 죽은 청년의 주머니에서 주사위 크기만 한 원추형 모양의 금속 물체가 굴러나오는 것을 보게 되는데, 이 반짝이는 작은 물체는 성인 남자도 간신히 들어 올릴 정도로 무겁다. 작가는 이 물체가 틀뢴의 신의 형상이라는 것을 알아본다. 작가가 손바닥 위에서 느끼는 금속 물체의 무거운 중압감은, 틀뢴이라는 관념의 세계가 현실 세계로 들어왔다는 것을 의미한다. '오르비스 테르티우스' 백과사전에 따르면, 틀뢴은 여러 분야의 전문가들로 이루어진 비밀결사대가 만든 관념의 세계로,

신이 아닌 인간이 만든 세계다. 따라서 사실은 우리 세계에 대한 비유이고, 다른 관점이라고 볼 수 있다. 이 다른 관점은 감각과 인식에 새로운 문을 열어줌으로써 기존 세계를 해체하고 다른 세계를 만들어낸다.

오스카 산틸란의 〈침략자The Intruder〉(2015)에서도 관념의 세계와 실제 세계가 만나는 순간이 있다. 산틸란은 영국에서 제일 높은 산에 올라가 대략 3센티미터 크기의 돌을 하나 주워와서는 영국을 아주 미세하게 줄였다고 말했다. 이 작은 제스처는 영국에서 상당한 반감을 불러일으켰는데, 그 부정적 반응의 원인은 작가가 자연을 훼손했다라기보다는 감히 영국의 크기를 줄였다는 데 있었던 것 같다. 산틸란은 전시장을 폭파시키겠다는 전화까지 받았다고 한다. 이 작품에서 산틸란이 주워온 돌은 매우 작지만 아주 무겁게 받아들여진다. 관념의 세계가 실제 세계로 침입하면서 지각의 균열을 만들어낸다. 작은 돌 하나를 가져오는 제스처가 한 국가의 실제 면적을 줄였고, 그 나라의 정신과 권위에 도전한 것이다. 그런데 이것이 실재가 되면서 드러나는 상황이 상당히 모순적이다. 아메리카 대륙을 실컷 침략했던 유럽인들이 반대로 에콰도르 작가가 영국을 3센티미터 줄였다는 것에 견딜 수 없는 분노를 느낀다는 사실에, 어쩔 수 없이 실소가 터져 나온다.

이 정도면 오스카 산틸란이 틀룀에 대한 백과사전을 쓰

고 있는 비밀결사대원 중 하나일 수 있다는 생각이 든다. 산틸란은 형이상학과 진리의 개념에서 벗어나 다양한 관점과 다른 감각으로 인식되는 세계를 증식시킨다. 새로운 해석으로 이질적이고 우연한 사건들을 충돌시켜서 실재를 늘리기도 하고 찌그러뜨리기도 하며 튕겨버리기도 한다.

틀뢴에는 '우르'라는 것이 존재한다고 한다. 아마도 원형이나 원본을 의미하는 듯한데, 이 우르는 이질적이고 순수한 것이라고 설명되어 있다. 그것은 고정된 실체가 아니라 상상에 의해 만들어지고 희망에 의해 추출된다. 산틸란의 작업은 틀뢴의 우르 같다. 작가는 오르비스 테르티우스를 발견했을 때 '밤 중의 밤'이라는 이슬람의 어느 밤을 언급한다. 그때에는 천국의 비밀의 문들이 모두 열리고, 항아리에 담긴 물이 달콤해진다고 한다. 나도 보르헤스의 소설을 읽거나 산틸란의 작품을 보면서 물맛이 달다고 느낀다. 확장된 지각으로 발견한 새로운 세계 속에서 황홀함을 느낀다.

목소리가 들리도록

우창

오노 요코Ono Yoko는 비틀즈의 멤버 존 레논의 부인으로 널리 알려져 있다. 세계적 스타의 사랑을 받은 '아시아 여자', 그리고 전설적인 밴드를 해체시킨 '마녀 같은 여자'로 주로 조명되는 오노 요코는 그러나 백남준과 함께 60년대 전위적 예술 그룹이었던 플럭서스FLuxus의 멤버로 활동한 미술가였고, 반전 평화 운동가였으며, 페미니스트였다.

〈자르기Cut Piece〉는 오노 요코가 1964년 일본 교토에서 처음 선보인 퍼포먼스다. 이 퍼포먼스에서 오노 요코는 무대 위에 다소곳이 앉아 있고, 관객들은 한 사람씩 무대 위로 올라가 가위로 그녀의 옷을 자른다. 퍼포먼스가 진행됨에 따라 오노 요코의 맨살은 속수무책으로 드러난다. 작가

의 몸이 가진 정체성으로 인해 이 작업은 소수자이자 약자인 아시아 여성에 대한 차별과 성적 대상화 등에 대한 논의로 이어졌다. 옷이 다 잘려나가 거의 알몸이 된 오노 요코의 긴장한 얼굴에서, 그녀가 아시아 여성으로서 받았을 차별과 소외의 폭력을 아프게 공감할 수 있다.

　미국 미술가 우창Wu Tsang, 1982년~ 은 2012년 뉴욕 '폭발하는 목소리Blasting Voice' 전시에서 오노 요코의 〈자르기〉 퍼포먼스를 차용한다. 우창의 퍼포먼스는 오노 요코의 퍼포먼스와 같은 구성이지만, 이번에는 관객들이 작가의 옷이 아닌 머리카락을 가위로 끊어낸다. 무대 위의 우창은 상반신을 벌거벗은 채 두 손을 뒤로 묶고, 길게 상투를 틀고 결연한 표정으로 앉아 있다. 다시 자란다 할지라도 무방비 상태로 앉아 있는 작가의 신체 일부가 잘려나가는 것을 지켜보는 것은 상당히 불편한 경험이었을 것이다. 망설이는 한 관객의 손에서 가위를 가로챈 다른 관객이 우창의 마지막 남은 상투 꼭지를 완전히 잘라버리면서 퍼포먼스는 끝난다.

　우창은 스웨덴계 미국인 어머니와 중국인 아버지를 둔 혼혈이며, 여성의 옷을 입는 트랜스젠더이다. 우창의 몸 정체성은 그의 퍼포먼스에 오노 요코의 작업과는 다른 의미를 더한다. '일반적' 인종 분류에도 들지 않으며 '보통'의 성별 분류에도 속하지 않는 작가의 정체성은, 퍼포먼스의 논

점을 여성에서 혼혈 성소수자에 대한 차별과 폭력으로 확장시킨다. 가슴을 드러낸 채 신체 일부를 강탈당하는 작가의 텅 빈 표정에서 소수자로 살아온 작가의 상처와 좌절이 적나라하게 드러난다.

〈권리 진술의 형태Shape of the Right Statement〉(2008)는 우창의 얼굴이 클로즈업되어 나오는 비디오 작품이다. 이 비디오에서 우창은 머리를 단단히 동여매고 카메라를 똑바로 응시한 채 텍스트를 읽는다. 우창이 읽는 글은 열네 살 때 자폐증 진단을 받은 후 자폐증 환자의 인권을 위해 활동하는 미국 사회운동가 어맨다 백스Amanda Baggs가 유튜브에 올린 〈나의 언어In My Language〉에서 가져온 것이다. 8분 길이의 이 영상 전반부에서 백스는 반복적으로 낮은음을 읊조리기도 하고 사물을 계속 만지는 등 일반적으로 자폐증 환자의 병리적 증상으로 인식되는 행동들을 보여준다. 그러나 영상 후반부에서 백스는 자신의 행동을 친절하게 번역해주면서 우리의 안일한 편견을 뒤엎는다. 세상에는 '말' 이외에 다양한 생각과 사고방식, 세상과 소통하는 방법이 있는데, 그러한 방법을 '비정상'이라고 부르며 그렇게 소통하는 사람들을 아프거나 정상적이지 않은 사람으로 취급하는 것을 비판한다.

사람들은 내가 생각하고 반응하는 모습이 자신들과 너무

달라서 나는 사고하지 못한다고 여긴다. 나는 모든 것의 냄새를 맡고, 소리를 듣고, 손끝으로 느끼며, 맛을 느끼고, 눈으로 본다. 하지만 특정한 방식으로 세상을 느끼는 것만이 나를 생각하는 사람의 범주에 들 수 있게 해준다. 예를 들어, 책을 읽지 않고 다른 감각을 사용해 책을 느낀다면 당신은 나를 부족한 사람, 정상적인 진짜 사람이 아닌 다른 무언가로 대한다. 또한 내가 지금처럼 문자를 사용하지 않는다면 당신은 내가 대화가 가능한, 당신과 같은 인간으로 받아들이지 않는다는 것을 안다.

— 어맨다 백스, 〈나의 언어〉에서

우창은 어맨다 백스의 글을 또박또박 발음하며, 각각의 단어를 정성스럽고 진지하게 뱉어낸다. 우창은 남자답거나 여성스러운 '일반적인' 목소리로 분류되지 않는, 다른 목소리로 백스의 단어를 소리 냄으로써 기존의 구별과 질서를 어그러뜨린다. 그렇게 트랜스젠더나 자폐증 환자의 '비정상' 목소리가 만들어낼 수 있는 정치적 가능성을 이야기한다.

우창이 오노 요코와 어맨다 백스의 작업을 차용하여 자신의 신체로 재맥락화하는 과정은 사회 권력의 구조와 주변부의 연대를 생각할 수 있게 해준다. 60년대 오노 요코의 퍼포먼스는 남성과 동등한 권리를 요구하며, 여성의 목소

리에 집중했던 초기 페미니즘 관점에서 읽을 수 있다. 반면 우창의 퍼포먼스는 성의 개념을 확장하고 여성뿐 아니라 다양한 소수자의 목소리가 들리도록 노력하는 지금의 페미니즘 경향을 대입해볼 수 있다. 또한 백스의 언어와 우창의 목소리가 만나는 지점에서 페미니즘은 장애인의 인권 문제로까지 확장 연결된다.

《거부당한 몸The Rejected Body》의 저자 수전 웬델Susan Wendell 은 젠더와 장애가 생물학적 차이를 바탕으로 사회적으로 구성된다는 점에서 페미니즘과 장애인 인권 문제는 함께 다뤄져야 한다고 말한다. 남성 중심 사회에서는 건강한 남성이 '보통'과 '일반'의 기준이 되고, 여성과 트랜스젠더를 포함한 다른 성소수자, 장애인은 '불완전한' '약한' '다른' '비정상' 등으로 밀려나 차별받고 소외당한다. 그리고 이 불평등의 지점에서 폭력이 시작된다.

오노 요코와 우창의 퍼포먼스, 그리고 어맨다 백스의 비디오가 보여주는 '사회적 약자에 대한 차별과 폭력'이라는 공통된 주제는 지금의 페미니즘이 왜 다양한 소수자 및 주변부와 함께 이해할 수밖에 없는 개념인지 설명해준다. 사회 구조의 중심과 주변을 읽어낸다는 것은 다른 지형에 대해 이야기할 수 있다는 것을 의미한다. 따라서 여성주의에 대한 이해는 새로운 세상을 만들 수 있는 중요한 시작이다.

미친년들이 만개할 세상

박영숙

얼마 전 아주 오랜만에 남자 대학 동기를 만났다. 저녁을 먹으면서 이 얘기 저 얘기를 하는데, 친구가 갑자기 물었다.

"혹시 너도 페미니스트니?"

나는 친구의 질문이 구약성서 〈사사기〉에서 길르앗 사람들이 이방인 에브라임 사람들을 구별해내기 위해 '십볼렛Shibboleth'을 발음해보라고 하는 것과 비슷하게 느껴졌다. '시sh' 발음을 못하는 에브라임 사람들을 길르앗 사람들이 죽여버렸던 것처럼, 친구는 내가 페미니스트라고 하면 나와 더 이상 상종할 수 없다고 말하고 싶어 하는 것 같았다. 여자인데 당연히 페미니스트 아니겠냐는 내 대답에 친구는 꽤 불편해하면서 말했다. 한국의 페미니즘은 너무 거칠고

배타적인 것으로 변질되어서 꼴 보기 싫다고. 혐오와 폭력을 미러링하는 방식에 대해서는 회의적이지만, 세상의 질서를 바꾸는데 적당하고 부드러운 말로 가당하기나 하겠냐고 또박또박 말해주면서 생각했다. 세상을 흔드는 건 말 잘 듣는 조신한 여자들이 아니라 '미친년'들이라고.

사진작가 박영숙1941년~ 은 1999년부터 '미친년'들의 사진을 찍었다. 사진 속 '미친년'들은 당신이 생각하는 그 '미친년'들이 맞다. 옷도 단정하게 입지 않고, 딴생각에 정신이 팔렸으며, 잔뜩 어지르고, 카메라를 잡아먹을 것 같은 강렬한 눈빛을 하고 있다. 그런데 이 '미친년'들은 전혀 낯설지 않은 존재다. 그녀들은 나를, 그리고 나의 어머니를, 그리고 어머니의 어머니를, 그리고 그 어머니의 어머니의 어머니를 연상시킨다. '미친년'은 예전에 거기에도 있었고, 지금 여기에도 있다.

19세기 샬럿 브론테의 소설 《제인 에어》에서도 제인 에어와 로체스터의 사랑을 방해하는 '미친년'이 등장한다. 로체스터의 부인 버사. 소설에서 유전된 광기와 색정증 때문에 골방에 감금당한 버사는 사람이라기보다는 동물처럼 묘사된다. 그녀는 결국 집에 불을 질러 남편 로체스터를 다치게 하고 자신도 불타 죽는다. '미친' 부인도 사라졌겠다, 로체스터와 제인 에어의 사랑은 행복한 결말을 맺는다. 그런데 버사에 대한 다른 이야기가 있다. 식민지 흑인과 영국

박영숙, 〈갇힌 몸, 서성이는 영혼#1 imprisoned body, wandering spirit #1〉(2002)
c-print, 120×120cm

박영숙, 〈갇힌 몸, 서성이는 영혼#3 imprisoned body, wandering spirit #3〉(2002)
c-print, 120×120cm

박영숙, 〈꽃이 그녀를 흔들다 a flower shakes her〉(2005)

c-print, 120×120cm

백인 사이에서 태어난 크리올 어머니를 가진 소설가 진 리스는 《광막한 사르가소 바다》에서 버사의 이야기를 다른 관점으로 다룬다. 이 소설에서 젊은 로체스터는 돈 때문에 식민지 농장 주인 크리올 여성 앙투아네트와 결혼한다. 그는 유럽과는 다른 광활한 자연환경을 두려워하며, 이해할 수 없는 식민지의 문화를 경멸하고, 순수한 백인이 아닌 크리올 아내를 증오한다. 로체스터는 마음대로 지배할 수 없는 이 모든 것을 야만적이고 비이성적인 것으로 간주한다. 그리고 결국 결코 이해할 수도 없고 이해하기도 싫은 이 식민지와 여성이라는 타자를 광기로 규정한다. 로체스터는 앙투아네트를 어머니로부터 광기 유전자를 물려받은 대대로 '미친년'으로 정하고, 그녀에게서 자연, 즉 태양을 닮은 정열과 '야만적인' 본성을 제거하겠다고 결심한다. 마음대로 앙투아네트의 이름을 버사로 바꾸어 부름으로써 그녀의 주체적, 문화적 정체성을 빼앗고, 서늘한 회색의 '문명' 영국으로 데려와 골방에 가둠으로써 그녀에게 태양 빛을 거두어간다.

박영숙의 그녀들은 남성 중심의 가부장적 질서 안에서 요구받는 순종과 공손한 태도를 거부하는 앙투아네트로, 본인들의 의지나 정체성과 상관없이 버사로 불리는 '미친년'들이다. 인자하고 희생하는 어머니의 역할과 예쁘고 조신한 여자의 역할을 포기했기 때문에 비난받는 마녀들이

다. 작가의 사진에서처럼 생선을 손질하다 말고 잠시 꿈을 꾸고(《갇힌 몸, 서성이는 영혼#1》), 화분에 물을 주다 말고 아름다운 저 너머를 상상하고(《갇힌 몸, 서성이는 영혼#3》), 아이를 돌보다 말고 햇살에 넋을 뺏기는 '이상한' 여자들을 위한 자리는 없다. 제멋대로 옷을 흘려 입고, 친절하지 않은 눈빛으로 노려보는 '불편한' 여자(《꽃이 그녀를 흔들다》)들을 위한 관용은 없다. 단정한 질서를 벗어난 여자들은 이해할 수 없는 비이성이고, 통제할 수 없는 자연이며, '미친년'으로 골방에 가두고 억압해야 할 공포의 대상일 뿐이다.

1세대 페미니스트 미술가 박영숙의 '미친년'들은 남자 사진작가들이 찍은 여성들과는 많이 다르다. 남자 작가 일색의 한국 사진계에서 여성은 욕망의 대상이자 소외된 타자로서의 피사체일 뿐이었다. 하지만 박영숙의 '미친년'들은 성적으로 신비화되지도 않고, '여고생'이나 '한국 여자' 같은 사회적 분류에 무심하게 묶이지도 않는다. 사진 속 모델들은 작가와 친분이 있는 여성운동가나 예술가들로, 작가와 동등한 위치에서 여성으로서의 경험과 관점을 공유하고 서로 교감한다. 이 '미친년'들의 연대 속에서 기존의 사진작가와 모델의 위계적 관계는 허물어진다. '미친년'들이 함께함으로써 새로운 모양새를 만드는 모습이 흐뭇하다.

박영숙은 여성을 욕하고 비하하는 말인 '미친년'을 새로운 맥락에서 읽는다. 그녀에게 '미친년'은 주체적 응시와 실

존감을 깨달은 존재다. 남성의 자리를 넘보기 때문에 '시건 방진년'으로 불리고, 옷을 제멋대로 입고 가부장 질서를 따르지 않기 때문에 '잡년'이라 불리는 여자들이다. 따라서 '미친년'은 더 이상 욕이 아니다. 중심을 지키려는 남성들이 '꼴 보기 싫어(두려워)'하기 때문에 새로운 가능성을 가지는 희망이다. 나는 어지르고, 흐트러뜨리고, 무너뜨리는 박영숙과 '미친년'들의 사진이 신난다. '미친년'들이 만개할 세상이 설렌다.

우리 안의 차이를 이야기하는 법

펠릭스 곤잘레스 토레스

벽에 나란히 걸린 두 개의 원형시계가 정확히 같은 시간, 분, 초를 가리키며 움직인다. 〈"무제"(완벽한 사랑)"Untitled"(Perfect Love)〉(1987-1990)는 쿠바 태생의 미국 작가 펠릭스 곤잘레스 토레스Felix Gonzalez-Torres, 1957년~1996년가 그의 연인 로스를 생각하면서 만든 작품이다. 같은 시간을 가리키는 똑같은 모양의 두 시계라니. '완벽한 사랑'이라는 괄호 안의 제목까지 더해져서 같은 마음으로 손을 꼭 잡고 있는 연인들의 사랑이 잘 전달된다. 작은 전구들을 길게 늘어뜨려놓은 곤잘레스 토레스의 다른 설치 작품 시리즈는 〈"무제"(토론토)"Untitled"(Toronto)〉 〈"무제"(지난밤)"Untitled"(Last night)〉 〈"무제"(북쪽)"Untitled"(North)〉 등의 제목이 붙어 있다. 제목의 괄

호 속 단어는 작가와 연인 로스가 함께했던 장소나 때를 암시한다. 연인과의 추억을 회상하고 그 따뜻한 감정을 표현하려는 작가의 애틋한 마음이 잔잔하게 드러난다. 그런데 연인에 대한 사랑의 감정이 곤잘레스 토레스가 하는 작업의 전부는 아니다.

곤잘레스 토레스의 연인 로스는 긴 투병 끝에 일찍 세상을 떠났다. 그는 로스와의 이별을 작품으로 그려낸다. 〈"무제"(L.A.에서 로스의 초상)"Untitled"(Portrait of Ross in L.A.)〉(1991)은 로스가 건강했을 때의 몸무게 정도인 79킬로그램만큼의 사탕을 갤러리에 쌓아 놓고 관객이 원하면 가져갈 수 있도록 설치한 작품이다. 다른 버전의 사탕 설치 작품 〈"무제"(로스모어 II)"Untitled"(Rossmore II)〉(1991)도 있다. 로스모어Rossmore는 곤잘레스 토레스와 로스가 함께 살던 아파트가 있던 미국 캘리포니아 거리의 실제 이름으로, '좀 더, 로스more Ross'라고 해석할 수도 있다. 이 작업에서 사탕은 연한 초록색인데, 이는 로스모어 거리의 잔디 색깔을 표현한 것이다. 죽은 연인 로스에 대한 작가의 그리움과 이별에 대한 아쉬움이 절절하게 느껴진다. 〈"무제"Untitled"〉(1991)는 로스와 함께 자고 일어난 빈 침대를 사진으로 찍어서 거리 빌보드에 설치한 작품이다. 텅 빈 하얀 침대 위에 눌려 있는 베개의 흔적과 흐트러진 이불이 로스의 부재와 그로 인한 작가의 깊은 상실감을 보여준다. 하지만 사랑하는 연인

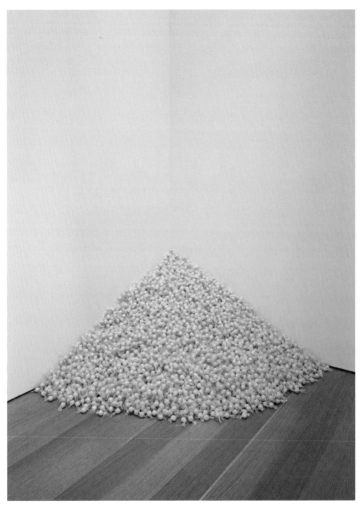

펠릭스 곤잘레스 토레스, 〈"무제"(로스모어 II)"Untitled"(Rossmore II)〉(1991)
비닐에 개별 포장된 사탕(계속 충전), 가변 크기, 이상적 무게 34kg

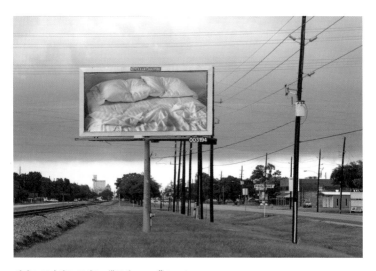

펠릭스 곤잘레스 토레스, 〈"무제Untitled"〉(1991)
빌보드, 가변 크기

의 죽음에 대한 애도도 곤잘레스 토레스가 작업을 통해 말하고자 하는 전부가 아니다.

곤잘레스 토레스는 작품에서 끊임없이 연인 로스를 그려내지만, 그것을 둘만의 애절한 사랑으로만 읽는 것은 충분하지 않다. 무엇보다도 그가 사용하는 재료는 영원한 사랑을 표현하기에 임시적이며 한없이 연약하다. 다이아몬드까지는 아니더라도 단단한 청동이나 콘크리트도 아닌, 시계와 작은 전구에 사탕이라니. 이들은 쉽게 닳거나 깨지는 재료들이기 때문에 전시 때마다 다시 고치거나 채워 넣어야 한다.

두 개의 시계가 초 단위까지 똑같이 가기는 쉽지 않다. 완벽한 연인의 마음을 표현하려면 시곗바늘이 똑같이 움직여야 하는데, 그러기 위해 시계는 매번 새로 맞춰진다. 따라서 우리가 전시장에서 보는 두 개의 시계는 곤잘레스 토레스와 로스의 과거 시간에 머물러 있지 않고, 우리의 지금에 다시 맞춰진 새로운 시간을 가리키게 된다.

전구 작품도 그렇다. 쉽게 닳는 만큼 자주 갈아 끼워야 한다. 바뀐 전구의 빛은 더 이상 두 연인의 추억이 깃든 먼 곳을 아련히 비추는 것에 그치지 않는다. 새로운 빛은 우리가 작품을 보고 있는 전시 공간을 따뜻하게 밝혀준다. 영구적이고 견고한 재료가 아니기 때문에 둘의 사랑은 우리의 시공간 안에서 새로운 설정과 충전으로 다시 부활한다. 그

들의 사랑은 더 이상 그 둘만의 과거가 아니라 우리의 현재로 경험된다.

작업의 제목이 모두 "무제"인 것도 같은 맥락에서 이해할 수 있다. 둘 사이의 다정한 단어들은 "무제"라는 제목 옆 괄호 속에, 따옴표 밖에, 부제처럼 슬며시 달려 있다. 마치 자신들의 사랑 얘기는 부차적인 것이니, 진짜 의미는, 아마도 진짜 사랑은, 관객이 현실 속에서 스스로 찾아내라고 말하는 것 같다. 게다가 로스의 몸을 표현한 것이라고 볼 수 있는 사탕을 집어서 입에 넣었을 때 느껴지는 달콤함은 우리가 기억하는 사랑의 그 맛이다. 우리는 사탕을 달게 물고, 곤잘레스 토레스의 작업은 더 이상 작가와 로스 그 둘만의 사랑을 추억하는 것이 아니라, 우리의 지금과 나의 사랑에 관한 것이라는 사실을 깨닫게 된다. 그리고 나도 겪어본 사랑이기 때문에— 작업이 실재적 경험으로 체험되기 때문에— 두 연인의 사랑을 더 깊게 이해할 수 있다. 그리고 바로 그 감정이입의 순간, 곤잘레스 토레스의 작품들은 힘을 받아 진짜 목소리를 내기 시작한다.

곤잘레스 토레스는 동성애자다. 그가 그렇게 간절하게 사랑하고 그리워했던 로스는 동성 애인이다. 로스는 에이즈 감염과 치료 연구가 미비했던 시절에 에이즈로 사망했다. 곤잘레스 토레스의 동성애자 정체성은 작품에 정치적인 의미를 더한다. 이들 사랑에 대한 공감은 동성애 관계

에 대한 이해의 거리를 좁히고, 이들이 받아온 차별과 소외를 함께 고민하게 만든다. 이들이 동성이라는 것을 알고 나니, 앞에서 느꼈던 공감과 감동이 부정되는가? 로스를 향한 곤잘레스 토레스의 시린 그리움 앞에서 이들의 사랑이 이성 간의 것이 아니기 때문에 다 거짓이라고 말할 수 있는가? 그래서 이 연인들이 차별받고 배척당하는 게 정당하다는 생각이 드는가?

인류학자 김현경은 《사람, 장소, 환대》에서 '스티그마Stigma'의 현대적 개념을 설명한다. '스티그마'는 낙인을 뜻하는 그리스어로, 노예나 범죄자의 몸에 불에 달군 쇠로 표식을 새겨 넣었던 관습에서 유래했다. '스티그마'를 가진 사람은 사회적 관점에서 오염되었다고 여겨졌고, 공공장소에 대한 접근이 제한되었다고 한다. 김현경은 현대 사회에서도 이 낙인 개념이 여전히 작동하고 있다는 점을 지적한다. 현대 사회에서는 '정상'으로 간주되지 않는 사람들에게 낙인을 찍는다. 우리 사회에서의 '정상'은 사회적 업무 수행 능력을 온전히 갖춘, 신체 건강한 교육받은 중산층 이상의 이성애자 남성만을 의미한다. 그 이외에는 '비정상' '정상 이하'로 간주된다.

동성애자들도 이러한 관점에서 낙인찍힌 자들이다. 그리고 그 낙인 때문에 '정상'들의 공간 외부로, 잘 보이지 않는 곳으로 밀려난 자들이다. 그런데 곤잘레스 토레스는 밖으

로 밀려나고 낙인찍힌 동성애자들을 가장 잘 보이는 공공 장소 한가운데에 내놓는다. 남성인 두 연인이 함께 자고 난 침대의 흔적을 도시의 가장 높은 곳에, 가장 눈에 띄는 곳에 설치한다. 게다가 내가 갤러리라는 공공의 공간에서 집어다가 가장 개인적인 공간이랄 수 있는 내 몸, 내 입속에 넣은 사탕은 작가의 동성 연인 로스의 몸이라고 생각할 수 있다. 두 연인의 추억과 사랑은 이미 나의 시공간에 깊숙이 들어와 있고, 내 몸속에 진작 녹아들었다. 더 이상 누가 낙인찍힌 자인지 아닌지, 어떤 공간이 허락되는 공간인지 아닌지를 구분해서 말할 수 없다. 그들의 사랑을 우리의 것과 다르다고 얘기하는 것이 우스워진다.

곤잘레스 토레스의 작업은 그렇게 동성애자에게 찍힌 낙인을 지우고, '우리 안의 그들'이라는 이상적인 상황을 만들어낸다. 이제 우리는 알 수 있다. 곤잘레스 토레스의 작업이 단순히 작가와 그가 사랑했던 연인의 사랑과 이별에 관한 감상적 표현이 아니라, 우리에게 다른 사람을 낙인찍고, 그들의 사랑을 배척하는 행동을 멈출 것을 조용하지만 단단하게 요구한다는 사실을 말이다.

두 사람이 함께 본 하늘과 바다의 사진을 포스터로 만든 작품이 있다. 〈"무제"(환영)"Untitled"(Aparición)〉(1991), 〈"무제""Untitled"〉(1991). 관객들은 이 포스터를 가지고 돌아가 자신의 개인 공간에 붙여놓고 볼 수 있다. 포스터를 찬찬히

보면서 우리 안의 차이와 이에 대한 이해와 수용을 생각해볼 수 있다. 그 하늘과 그 바다를 곤잘레스 토레스와 로스와 함께 바라보면서 진짜 사랑을 생각해볼 수 있다. 그렇게 곤잘레스 토레스는 로스를 우리 안에서 다시 살려낸다.

그 어떤 똑똑한 생각보다
훨씬 위로가 될 때

윤석남

떠돌이 개 '어쭈'를 데려다 키운 지 벌써 18년째다. 그만큼 동물에 대해 잘 안다고 생각했고, 동물 키우는 것을 어렵지 않게 생각했다. 하지만 이 자신감은 5년 전 감기에 걸려 상품성이 떨어진다는 이유로 펫숍에서 죽으라고 이불을 덮어 놨던 터키시앙고라 고양이를 덜컥 입양하면서 잠시 흔들렸다. 고양이와 살아본 적 없던 나는 고양이가 야행성인 것도 몰랐고, 개처럼 아무거나 먹지 않는다는 사실도 몰랐다. 무엇보다도 내 맨살만 보면 좁쌀만 한 이빨로 야무지게 공격하는 이유를 도무지 알 수 없었다. 손바닥만큼 작은 고양이의 공격이 무서워서 어쭈랑 이불 속에 숨어서 고민했더랬다. 쟤는 내가 주인인 걸 알까? 그보다 솔직히 내가 자신이

없었다. 개성 있게 생긴 잡종견 어쭈와 달리, 품종묘인 새 고양이의 얼굴이 영 낯이 익지 않았다. 애가 같은 품종의 다른 고양이들과 섞여 있다면, 내 고양이라고 알아볼 자신이 없었다. 새로 들인 고양이는 인터넷에서 본 다른 터키시 앙고라들처럼 그냥 하얀색 고양이였다.

　지금은 그때의 걱정이 우습게 느껴진다. 비슷하게 생긴 흰 고양이 100마리가 같은 자세로 횡과 열을 맞추어 앉아 있어도, 이제 나는 내 고양이 '쭈리'를 골라낼 수 있다. 감기 치료를 위해 어릴 때 먹였던 항생제 때문에 이빨이 유난히 누렇고, 지붕 위에 올라갔다가 생긴 생채기의 흉터도 왼쪽 눈가에 희미하게 남아 있다. 점과 흉터를 하나하나 짚어보지 않더라도 이제는 쭈리의 눈빛만 봐도 알 수 있다. 내가 쭈리를 알아보듯이 쭈리도 눈에 나를 담고 있으니까.

　봉준호 감독의 〈옥자〉는 산골에 사는 소녀 미자와 미래 식량으로 키워지는 슈퍼돼지 옥자의 우정을 그린 영화다. 어릴 때부터 같이 자란 미자와 옥자는 서로의 감정과 상황을 가장 잘 이해한다. 영화는 슈퍼돼지 옥자를 임시 분양한 회사에서 미자로부터 빼앗아 가면서부터 본격적으로 전개된다. 옥자를 되찾기 위한 미자의 뜀박질과 눈물이 감동적인 가운데 나에게 가장 인상 깊었던 순간은, 옥자가 미자와 전화 통화를 하는 장면과 도살 직전의 옥자를 미자가 발견하는 장면이었다. 옥자는 전화기 너머의 미자 목소리를 바

윤석남, 〈1,025—사람과 사람 없이〉(2008)
혼합매체, (위) 아르코 미술관 설치 전경, (아래) 구 기무사 설치 전경

로 알아듣고, 미자는 수백 마리의 비슷비슷하게 생긴 슈퍼
돼지들 사이에서 옥자를 어렵지 않게 찾아낸다. 나와 쭈리
처럼 미자와 옥자도 항상 서로를 알아본다.

누군가와 함께 시간을 보내고 추억을 공유하며 감정을
나누는 것은 아주 특별한 일이다. 동물과의 관계도 별반 다
르지 않다. 동물과의 교감은 이들을 그냥 고양이나 그냥 슈
퍼돼지가 아닌, '나의 쭈리'와 '미자의 옥자'라는 존재로 만
들어준다. 서로를 눈에 담게 해준다.

윤석남 작가의 〈1,025 — 사람과 사람 없이〉(2008)는 혼자
서 1,025마리의 유기견을 돌보는 이애신 할머니와 유기견
들을 조각한 작품이다. 작가는 5년 동안 손수 나무를 하나
하나 깎고, 다듬고, 채색해서 이 작품을 완성했다. 놀랍게
도 1,000개가 넘는 개체가 각기 다른 표정과 자세를 가지
고 있다. 한 마리씩 나무를 자르고 칠하기를 반복하고, 얼
굴을 들여다보고, 다듬으며, 작가가 유기견 조각들과 함께
보낸 오랜 시간이 이들의 각기 다른 모습에서 나타난다. 누
군가는 모진 마음으로 내다 버린 유기견들을 윤석남은 한
마리 한 마리 쓰다듬고 이름을 불러주는 마음으로 그려낸
다. 작가가 눈에 담은 유기견들은 더 이상 그냥 버려진 개
가 아니다. 사랑과 관심을 받는 의미 있는 생명이다. 나무
가 가진 투박하고 따뜻한 질감이 버려지고 밀려난 작은 생
명들에 대한 작가의 연민 어린 마음과 어우러져, 모든 개들

이 다정한 에너지로 살아 있다. 유기견 1,025마리 하나하나가 윤석남 작가의 애정과 교감을 눈에 담은 채 평화로운 숲을 이룬다.

늦은 나이에 화가로 데뷔한 윤석남은 6남매를 홀로 키운 자신의 어머니와 여성, 그리고 자연에 대한 작업을 해왔다. 유기견 조각에서도 여성과 생명에 대한 작가의 일관된 애정과 관심이 드러난다. 가부장적 질서 안에서 희생하며 살아온 여성들과 버림받은 동물들에 대한 그녀의 작업은, 억압받는 약자의 편에 서고 모든 생명의 가치를 똑같이 보듬는 생태여성주의 관점으로 읽을 수 있다.

공장에 맡겨 더 빠르고 더 매끈하게 뽑아내지 않고, 손으로 긴 시간 동안 하나씩 나무를 깎아 1,000마리가 넘는 유기견을 조각하는 것은 비효율적으로 보일지도 모르겠다. 늙은 나이에 혼자서 1,025마리의 유기견을 돌보는 것도 상식에서 벗어난다고 생각할 수도 있다. 식용 슈퍼돼지에 감정이입을 하거나 상품 가치가 없어서 버려진 고양이랑 가족으로 사는 것 역시 순진하고 미련한 짓이라고 말할지도 모르겠다. 이 모든 게 실용과 이성의 관점으로 볼 때, 그저 불필요한 감상주의로 보일 수도 있다. 하지만 정작 세상을 황폐하게 만들고 동물과 인간 모두를 외롭게 만든 것은, 바로 자연을 문명의 대척점에 놓고 생명을 정복과 착취의 대상으로 여겼던 인간 중심의 이성주의, 실용주의가 아니었

던가. 인간을 포함한 다른 생명을 수단이 아닌 교감의 대상으로 경험하고 같이 어울려 사는 것은 그 어떤 똑똑한 생각보다 훨씬 위로가 된다. 분명히 우리가 이 지구에서 지속적인 삶을 가능하게 해줄 유일한 방법이 된다.

부조리에 대한 응답

장영혜중공업

'장영혜중공업'은 설치미술가 장영혜와 마크 보주Mark Voge
가 1999년에 결성한 듀오 작가 그룹이다. 이들은 직접 작곡
한 경쾌한 음악과 텍스트만으로 이루어진 애니메이션을 통
해 현대 자본주의 사회의 모순과 뒤틀린 욕망을 꼬집는 작
업을 해왔다. 이들의 그룹명에 들어간 '중공업'이라는 단어
는 마치 삼성중공업이나 현대중공업처럼 육중하고 대기업
같은 느낌을 주지만, 이들의 작업과 태도는 전혀 '중공업'
적이지 않다. 반대로 빠른 템포의 음악과 텍스트로 무거운
이야기를 가볍게 통과하면서 자본주의를 비롯한 커다란 구
조들을 의심하고 훌렁훌렁 흔들어댄다.

　개인전 '세 개의 쉬운 비디오 자습서로 보는 삶'(2017)에

서도 장영혜중공업은 우리 사회의 부조리와 역설을 담은 작품들을 선보였다. 이 전시는 시기적으로 박근혜 정부의 무능과 비리, 탄핵 정국의 상황과 맞물려 더욱 직접적이고 현실적으로 느껴졌다.

전시에서 선보인 작품 〈불행한 가정은 모두 엇비슷하다〉(2016)는 저녁상에 둘러앉은 가족의 대화를 텍스트 애니메이션으로 담고 있다. 서로의 상황과 인생에 대해 헛헛한 대화를 주고받다가 취직과 성공에 관한 이야기가 나오자, 서로 언성을 높이고 술잔을 집어던지고 밥상을 엎어버린다. 이 난리 통에도 아이들은 여전히 핸드폰만 들여다보고 있고 애먼 개만 계속 짖는다. 어디서 많이 본 듯한 익숙한 장면이다. 이 작품의 제목은 톨스토이의 소설 《안나 카레니나》의 첫 문장 "행복한 가정은 모두 모습이 비슷하고, 불행한 가정은 모두 제각각의 불행을 안고 있다"에서 가져온 것이라고 하는데, 장영혜중공업은 이 문장을 작품에 반대로 적용한다. (한국의) 불행한 가정은 모두 엇비슷하다고. 서로에 대한 애정과 관심보다 돈과 성공이 더 중요하다고 말하는 가정은 모두 불행하다로 읽힌다.

다른 비디오 작품 〈삼성의 뜻은 죽음을 말하는 것이다〉(2016)는 삼성 병원에서 태어나 삼성 전자제품을 쓰고, 삼성 아파트에 살기 위해 평생을 일하고, 삼성 보험에 미래를 설계당하고, 삼성 장례식장에서 죽는 '삼성 인생' 이야

장영혜중공업, 〈불행한 가정은 모두 엇비슷하다〉(2016)
아트선재센터 설치 전경

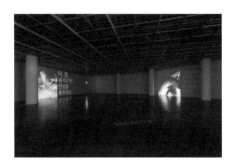

장영혜중공업, 〈삼성의 뜻은 죽음을 말하는 것이다〉(2016)
아트선재센터 설치 전경

장영혜중공업, 〈머리를 검게 물들이는 정치인들—무엇을 감추나?〉(2016)
아트선재센터 설치 전경

기다. 태어난 순간부터 죽을 때까지 삼성을 위해 돈을 벌고 삼성을 위해 쓰게 되는 구조가 새삼 섬뜩하다. 원하든 원하지 않든, 우리의 인생이 처음부터 끝까지 거대 자본의 손아귀에서 벗어날 수 없다는 사실이 상당히 공포스럽다. 심지어 모든 것이 탈탈 털리는 이러한 착취 구조 안에서도 많은 사람들이 여전히 물질과 자본만을 절실히 욕망한다는 것이 제일 끔찍하다.

또 다른 작품 〈머리를 검게 물들이는 정치인들─ 무엇을 감추나?〉(2016)에서는 머리를 까맣게 물들인 정치인들이 등장한다. 까맣게 물들인 정수리를 보여주며 마음에도 없는 사과를 하는(표를 구걸하는) 정치인들은 자기 주머니를 채우고, 권력을 갖기 위해 모두를 기만하며, 검은색과 흰색을 반대로 말하는 현실 속 실제 정치인들의 얼굴과 정확하게 겹쳐진다. 복사하기copy ─ 붙여넣기paste처럼 무한 반복되는 그들의 부패와 위선이 지긋지긋하다.

'세 개의 쉬운 비디오 자습서로 보는 삶' 전시 작품들은 장영혜중공업의 다른 작업들에 비해 상당히 사실적이다. 예를 들어, 이전 작품 〈삼성의 뜻은 쾌락을 맛보게 하는 것이다〉는 어느 날 거리에서 커다란 삼성의 전광판 광고를 보고 삼성을 욕망하게 된 여자의 이야기다. 여자는 시어머니가 있는 집에서 삼성을 생각하며 오르가슴을 '팟! 파방!' 느낀다. 개수대의 설거지물이 넘치는 줄도 모르고 흥분하여

허우적대다가 시어머니한테 욕을 한 바가지 얻어먹는다. 여자는 어디에서든 언제든 누구 앞에서든 삼성을 느낄 수 있다. 거대 자본의 지배력과 그에 대한 실체 없는 환상, 물질에 대한 만족될 수 없는 욕망 등이 꽤 초현실적으로 표현된 작품이다.

반면, 장영혜중공업이 새로 선보인 작품들은 현실과 너무 그대로 닮아 있어 오히려 실망스럽다. 삼성이 삼성전자서비스 노조를 와해하기 위해 서비스 노동자의 시신을 경찰 공권력을 이용하여 탈취하는 장면과, 삼성전자 이재용 부회장이 머리를 까맣게 물들인 정치인들에게 수백억 원의 뇌물을 공여한 혐의로 구속영장이 청구되었다는 뉴스가 삼성 텔레비전에서 흘러나온다. 작품이 아닌 지금 여기 우리의 실제 상황이다. 현실이 이미 너무나 엉망진창으로 초현실적인 나머지, 예술의 상상력을 앞지르는 암울한 형국이다.

이재용 부회장은 결국 대부분의 혐의에 대해 무죄 판결을 받고 국민들의 분노를 뒤로 한 채 별일 아니었다는 듯 가볍게 석방되었다. 정치인들은 머리를 검게 물들인 채 여전히 거짓말을 하고 있다. 지금처럼 모두가 돈과 권력만을 향해 내달린다면, 우리는 앞으로도 계속 기만당할 것이고 좌절할 것이며 외로울 것이다. 그래서 너무나 불행한 나머지, 서로에게 술잔을 집어던지고 밥상도 엎어버릴 것이다.

장영혜중공업은 돈을 좇으며 꼭대기만 바라보는 우리의 잘못된 욕망의 맨살을 드러낸다. 그럼으로써 잘못된 자습서 따위는 창밖으로 던져버리라고 말하는 듯하다.

일곱 살 조카에게 동생 몰래 읽어준 책이 있다. 존 세븐과 야나 크리스티가 지은 《규칙을 깨자! 누구보다 멋진 사고뭉치가 되는 법》이라는 그림책이다. 이 책은 아이들에게 주어진 규칙을 깨고 주체적인 삶을 살라고 말한다. '다른 사람처럼 보이지 마라.' '너 자신이 되어라.' '네 주위에 가장 못생긴 괴물을 안아줘라.' '네 것을 무료로 나눠줘라.' '가장 작은 목소리를 들어라.' '네가 원하는 것을 해라.' 그리고 '규칙은 필요 없다. 왕도 필요 없다. 이 책을 찢어버리고 네가 원하는 대로 해라.'

돈과 성공을 얻기 위해 모든 거짓과 폭력이 정당화되는 구조가 질서라고 주어진다면, 당연히 그 반대인 무질서를 향해 가야 하지 않을까. 소란스러울지언정 그것이 우리가 덜 외로울 수 있는 방법 아닐까.

이미지는 언제나 불충분하다

조은지

2015년 9월 터키 휴양지 해변가에서 파도에 떠밀려온 어린 아이의 시신이 발견되었다. 세 살 된 이 아이의 이름은 에이란 쿠르디. 시리아 내전을 피해 가족과 고향을 떠나 그리스로 향하다 배가 뒤집혀 사망한 것으로 밝혀졌다. 얼굴이 해변에 파묻힌 채 죽은 쿠르디의 사진이 언론과 소셜 미디어를 통해 퍼져나가면서 많은 사람들이 슬픔과 분노에 휩싸였다. 하루 만에 시리아 난민을 돕기 위한 기금이 3,000만 원이나 모였다. 사람들은 더 많은 관심과 지지를 표현하기 위해 난민을 위한 인터넷 서명을 하거나 시위에 참가하기도 했다. 2011년 시리아에서 내전이 발생한 후 하루 평균 7명씩 1만 명이 넘는 아이들이 죽어갔지만, 아무도

신경 쓰지 않았던 것에 비하면 확연히 다른 반응이었다. 쿠르디의 비극적인 죽음은, 정확히는 죽은 쿠르디의 사진은 2011년 당시 시리아 내전과 난민 지원에 대한 상당한 관심을 불러일으켰다.

한편 프랑스의 일간지 《르몽드》는 쿠르디의 사진 때문에 한바탕 곤욕을 치렀다. 1면에 해변가에 엎드려 죽어 있는 쿠르디의 사진을 싣고, 마지막 면에는 비싼 구찌 가방을 껴안고 비슷한 자세로 해변에 시체처럼 누워 있는 여자 모델의 광고 사진을 실었기 때문이다. 신문의 겉장을 펼치면, 두 이미지는 나란히 붙어서 보인다. 쿠르디의 사진이 불러일으켰던 관심과 환기를 상품에 대한 욕망과 흥미로 연결시키려는 판매 전략에 많은 사람들이 경악을 금치 못했다.

《르몽드》의 이러한 무심한, 혹은 무자비한 편집 전략은 수전 손택Susan Sontag이 《타인의 고통》에서 지적한 것처럼, 다른 사람의 고통이 스펙터클한 구경거리가 되어버린 현실을 적나라하게 드러낸다. 그리고 이 낯뜨겁고 불편한 현실의 맨살은 우리가 비극을 적나라하게 담고 있는 이미지를 통해 다른 사람의 고통을 이해하고 공감하는 것이 과연 얼마나 가능한 일인지에 대해 질문을 던진다.

조은지1973년~ 작가는 2017년 개인전 '열풍'에서 캄보디아와 인도네시아의 학살 사건을 다룬 작업을 선보였다. 이 전시에는 우리가 '기대'할 수 있는 킬링필드의 수북이 쌓인

해골 더미나 늙고 고된 얼굴의 생존자가 잔인했던 학살의 날을 증언하는 '익숙한' 이미지들이 등장하지 않는다. 비디오 작품 〈수행하는 사람들〉(2017)에서 살아남은 피해자들은 낡은 옷깃이나 깊은 눈빛, 앙상하지만 강인해 보이는 손짓 등이 클로즈업된 움직임으로만 남아 있다. 이 이미지들은 그들의 인터뷰를 해석한 인도네시아의 젊은 마임 무용수들의 격렬한 몸짓과 교차된다. 그리고 피해자들의 목소리는 《햄릿》의 대사를 편집한 "죽느냐 수행하느냐, 그것이 문제로다"라는 한국어 내레이션으로 대체된다.

역사적 사건을 이미지로 표현하는 것은 언제나 불충분하다. 주관적 관점에서 개별적 기억을 조합하는 방법으로, 과거의 사건을 총체적이고 온전하게 서술하는 것은 가능하지 않기 때문이다. 특히 이미지가 비극적이거나 잔혹한 사건을 구체적으로 담고 있을 때, 그것을 보는 사람은 이미지 속 희생자와 거리감을 느끼며, 사건이 실재에서 벗어나 있다고 생각하기 쉽다. 따라서 사건의 고통을 그대로 전달하려는 시도는 항상 실패한다. 결국 불행한 상황에 대한 이미지는 쿠르디의 사진처럼 언제나 예상했던 것보다 덜 만들어내거나 혹은 더 잃어버리고 만다. 이 어린아이의 사진이 시리아의 상황을 알리고 사람들에게 동정심을 불러일으킨 것은 예측할 수 있었던 이미지의 역할이다. 하지만 죽음이, 그것도 어린아이의 안타까운 죽음이 명품 가방 판매를 위

한 광고 전략으로 쓰인 것은 생각하고 싶지 않은 이미지의 방향이다.

조은지는 비극을 묘사하는 이미지의 이러한 속성을 잘 알기 때문에 학살의 잔혹한 현장이나 고문 같은 잔인한 폭력에 대한 극적인 증언을 늘어놓지 않기로 선택한 것 같다. 따라서 관객은 〈수행하는 사람들〉을 보면서 가해자들의 잔인함에 새삼 놀라거나 피해자들의 비극에 일방적인 연민의 감정을 느낄 수 없다. 나는 이것이 이 작업의 장점이라고 생각하는데, 연민은 할 수 있는 것이 별로 없는, 그저 부족하고 아쉬운 감정일 뿐이라고 생각하기 때문이다. 손택도 말했다. 타인을 불쌍하게 느끼는 연민의 감정은 그 고통이 내가 겪은 일이 아니라는 안도감과, 내 잘못은 아니라는 무책임함과, 그렇기 때문에 내가 할 수 있는 일은 별로 없다는 무기력함으로 연결된다고.

다른 사람의 고통을 나와 분리시킨 채, 그저 안됐다고 여기는 태도는 그들의 고통을 관조적으로 소비해버리는 결과를 낳는다. 그것은 세 살배기 아이의 시체를 보고 안타까움과 슬픔을 잠시 느낀 후, 신문을 몇 장 더 넘겨 그 아이를 연상시키는 광고를 보며 죄책감 없이 쇼핑 계획을 세우는 것을 가능하게 해준다. 나의 상황이 아니라고 생각하며 금방 잊어버릴 수 있게 해준다.

수많은 고통의 이미지들을 반복해서 보는 동안 우리는

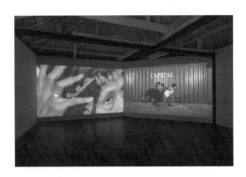

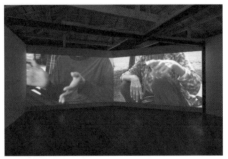

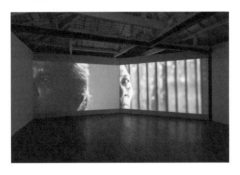

조은지, 〈수행하는 사람들〉(2017) 장면들
2채널 비디오, 8분

이미 이미지가 주는 충격에 면역되었고 마음은 딱딱해졌다. 그래서 조은지는 비극의 전형적인 이미지를 또다시 전시하는 대신, 피해자들의 아픈 감정을 무용수들의 움직임으로 해석하고, 거기에 삶의 수행에 대한 언어를 입힌다. 함축적이고 시적인 표현을 통해 그들의 고통을 작가의 감정 안으로 가지고 들어온다. 아프게 벌거벗겨진 이미지를 보면서 관객은 작가가 연결해놓은 이 감정적 고리를 통해 자신들의 경험과 캄보디아, 인도네시아 학살 피해자들의 경험을 겹쳐놓을 수 있다. 그렇게 국가 폭력과 권력의 피해자라는 연대감 속에서 나의 역사를 생각할 수 있다. 이곳의 광주를, 제주를 생각하고, 세월호 침몰로 잃어버린 우리 아이들을 기억할 수 있다. 그렇게 타인의 고통은 내가 밟고 있는 이 땅에 새겨진 죽음들과, 그 뒤에 이어지는 모든 삶의 수행에 대한 공감과 사유로 이어질 수 있다.

쿠르디의 사진은 분명히 시리아 내전과 난민에 대한 의미 있는 관심과 반응을 만들어냈다. 그것이 임시적일지언정 비극적인 이미지가 불러일으키는 환기의 기능을 확인할 수 있었다. 하지만 사람들의 관심이 사그라든 지금, 여전히 시리아의 상황은 끔찍하고, 더 많은 아이들이 매일 죽어가고 있다. 그리고 우리의 삶은 시리아로부터 멀고 안전하다. 이것은 비극적인 이미지를 통해 타인을 엿보고, 그들의 고통에 연민을 느끼고 마는 것으로는 충분하지 않다는 것을

증명해준다.

따라서 멀리서 마음 아파하는 것에서 그칠 것이 아니라, 그들의 비극적 사건을 나의 삶 속으로 가지고 들어오려는 시도가 필요하다. 그것은 충격적이고 비통한 이미지에서 얻어지는 것이 아니라, 가장 먼 곳과 가장 가까운 곳을 잇는 상상력을 통해서 얻어질 수 있다고 생각한다. 〈수행하는 사람들〉은 젊은 무용수들의 움직임과 삶에 대한 내레이션으로, 비극을 은유적으로 해석함으로써 그러한 상상력이 들어갈 수 있는 공간을 만들어낸다. 그 공간에서 관객들은 학살 희생자들의 아픔을 수동적으로 구경하지 않고, 내 것으로 상상하여 공감하고 교감할 수 있는 기회를 가질 수 있다.

조은지 작가는 비디오 속 내레이션을 통해 "삶을 수행한다는 것은 앞서 쉬었던 숨을 잇는다"는 의미라고 말한다. 그들의 과거와 우리의 현재는 뜨거운 숨으로 연결되어 있다. 그 '열풍' 속에서 우리는 그들과 함께 역사적 연대감 속에서 목격자이자 남겨진 자로서 무엇을 증언하고, 어떤 삶을 이어갈 수 있는지 고민해야 한다. 내가 어떤 삶을 수행할 수 있을지 생각할 수 있다면, 가까운 곳뿐 아니라 먼 곳에 대한 관심을 지속적으로 가질 수 있지 않을까? 서로의 뜨거운 숨을 들이마시고 또 내뱉음으로써 삶이 이어지는 것이라는 것을 기억한다면, '타인의 고통'에 둔 거리를 좀

더 좁힐 수 있지 않을까? 그렇게 된다면, 서로 기대어 삶을
계속 이어나갈 수 있지 않을까?

사소하고 아무것도 보이지 않을수록

송동 · 프란시스 알리스

2017년 과천 국립현대미술관에서 '역사를 몸으로 쓰다'라는 제목의 전시가 열렸다. 이 전시에서는 신체를 이용해 세계와 관계 맺는 방식을 보여주는 작가들의 작품이 소개되었다. 60년대 이후부터 현재까지 다양한 작가들의 작품이 '집단 기억과 문화를 퍼포밍하다' '일상의 몸짓, 사회적 안무' 그리고 '공동체를 퍼포밍하다'라는 세 개의 섹션으로 나뉘어 전시되었다.

대부분 작품들이 퍼포먼스를 기록한 비디오와 사진이었다. 퍼포먼스의 경우, 그림이나 조각 같은 물질적인 매개체 없이 작가가 직접 관객을 만나고, 작가의 몸이 전시 공간을 차지한다. 이 직접성 때문에 퍼포먼스는 다른 매체의 작

업들보다 훨씬 더 생명력을 가진다. 특히 작가의 몸이 작업 전면에 드러나는 작업들이 내뿜는 숨은 한층 더 강렬하다.

나는 이 전시에서 중국 미술가 송동宋东, 1966년~ 과 벨기에 작가 프란시스 알리스Francis Alÿs, 1959년~ 의 작업을 같이 볼 수 있어서 좋았다. 이 두 작가의 작업이 서로 맞닿은 듯 멀어지는 지점들이 흥미로웠기 때문이다.

'역사를 몸으로 쓰다' 전시에서 송동은 1996년 퍼포먼스 〈호흡, 톈안먼 광장Breathing, Tiananmen Square〉과 〈호흡, 호우하이 호수Breathing, Houhai Back Sea〉를 기록한 사진을 전시했다. 이 퍼포먼스는 작가가 한겨울 혹한에 톈안먼 광장과 단단히 얼어붙은 호우하이 호수에 배를 대고 엎드린 채 40분 동안 바닥에 입김을 부는 작업이다. 차디찬 광장의 시멘트 바닥과 호수의 얼음 수면을 견디면서 작가는 더운 숨을 내뱉는다. 몹시 추워 보이는 작가의 몸 외에 퍼포먼스의 결과는 미미하다 못해 거의 보이지 않는다. 입김으로 얼음은 전혀 녹지 않고 찬 바닥만 잠깐 아주 얇게 데워진다.

멕시코에서 활동 중인 벨기에 작가 프란시스 알리스가 전시에서 보여준 작업은 퍼포먼스 〈실천의 모순 1Paradox of Praxis 1〉을 기록한 사진이다. 이 퍼포먼스는 1997년 멕시코 시티 거리에서 했던 것으로, 작가는 얼음 덩어리를 밀면서 얼음이 다 녹을 때까지 아홉 시간 동안 도시를 돌아다닌다. 이 작업 역시 송동의 퍼포먼스처럼 만들어내는 결과물이

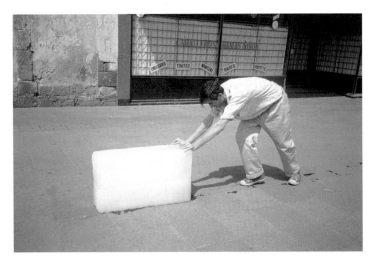

프란시스 알리스, 〈실천의 모순 1 Paradox of Praxis 1〉(1997)
멕시코, 멕시코 시티

없기는 마찬가지다. 손이 시리고, 허리와 다리가 아프도록 한나절 얼음 덩어리를 밀고 다니는 수고 뒤에 남는 것은 아무것도 없다. 얼음이 남긴 물기는 순식간에 증발해버리고, 얼음 덩어리는 원래 존재하지 않았던 것처럼 사라진다.

두 작가의 작업은 얼음이라는 물질과 작가의 신체가 등장한다는 점 외에 퍼포먼스의 결과물이 아무것도 남지 않는다는 공통점이 있다. 퍼포먼스인 만큼 전시 공간을 채우는 회화나 입체물도 없다. 게다가 두 퍼포먼스 모두 예술적인 동작은 물론, 잘 짜인 내러티브 따위도 없다. 입김을 분다거나 걸어 다니는 일상적인 제스처만 있을 뿐, 아무 물리적 덩어리도 만들어내지 않는다. 그러나 이들의 움직임이 사소하고 아무것도 보이지 않을수록 퍼포먼스는 더 매력적이다. 두 작가가 예술적으로 혹은 경제적으로 덜 움직임으로써 더 큰 이야기를 전달할 수 있기 때문이다.

송동이 추위를 견디며 입김을 부는 연약한 제스처는 중국의 억압적 정치와 현실이라는 추위에 맞서는 개인의 모습을 연상시킨다. 크고 견고한 톈안먼 광장에 엎드려 작은 입김을 불고 있는 작가의 모습이 안쓰럽다. 마음이 쓰인다. 큰 목소리로 저항과 반대를 외치는 것과는 또 다른 울림을 준다.

프란시스 알리스의 퍼포먼스는 거리의 행상인들, 혹은 노동자들의 모습을 연상시킨다. 하루 종일 물건을 끌고 다

프란시스 알리스, 〈초록 선The Green Line〉(2004)
예루살렘

니며 열심히 일해도 형편없이 적은 보수를 받는 많은 사람들이 떠오른다. 퍼포먼스에서 작가의 신체적 고단함이 커질수록 과도한 노동과 적은 보상 사이의 불합리한 차이는 더 극명해진다. 굵은 글씨로 무엇이 문제인지 쓰고 있지 않지만, 작가가 흘린 땀은 노동 구조의 모순을 선명히 전달한다.

이 전시에 포함되지 않았지만, 송동과 프란시스 알리스의 작업 중에 헛헛한 동작으로 이루어진, 비슷하면서도 또 다른 퍼포먼스가 더 있다. 〈끓는 물이 담긴 주전자A Pot of Boiling Water〉는 송동의 1995년 퍼포먼스다. 송동은 이 작업에서 베이징의 전통 가옥이 모여 있는 거리를 끓는 물이 든 주전자로 물을 흘리며 걸어간다. 물은 작가의 동선을 따라 흔적을 남기지만 이내 식고 사라진다. 프란시스 알리스도 초록색 페인트를 흘리며 걷는 퍼포먼스를 했다. 알리스는 2004년 〈초록 선The Green Line〉에서 이스라엘의 독립 전쟁 이후 이스라엘에 의해 예루살렘에 그어진 팔레스타인과 이스라엘의 국경선을 따라 걷는다. 작가가 24킬로미터의 경계선을 따라 걷는 동안 초록색 페인트로 긴 선이 그려진다. 이 역시 빗물이나 흙먼지에 의해 곧 지워질 임시적인 선이다.

두 작가의 작업은 모두 그저 걷는다는 단순한 동작과 금세 없어질 자국을 남긴다는 작은 제스처로 이루어져 있다.

하지만 이들이 그냥 걷고 흘리면서 만들어내는 의미는 날카롭다. 두 작업 모두 경계라는 것을 다시 생각하게 한다. 송동의 퍼포먼스에서 물로 그려진 선은 과거와 현재, 정적과 효율 사이의 경계를 의미하는 것처럼 읽힌다. 곧 사라지는 선인 만큼 이 선에 의해 나눠진 구분과 갈등은 흐려지고 무화된다. 알리스가 페인트로 그린 선 역시 쉽게 지워지면서 이스라엘과 팔레스타인 사이의 충돌과 분열의 경계를 흐트러뜨린다. 초록 페인트로 삐뚤게 그려진 선처럼, 보이지 않는 군사 경계선을 둘러싼 억압과 폭력이 슬픈 농담처럼 느껴진다.

송동과 프란시스 알리스의 퍼포먼스는 생산성과 효율성, 논리를 추구하는 관점에서 볼 때 쓸데없는 짓으로 보일지도 모른다. 하지만 예술로서 이들의 퍼포먼스는 비생산적이고 효율적이지 않은 지점에서 의미가 생긴다. 아무것도 생산하지 않음으로써 더 많은 것을 드러낸다. 곧 사라지기 때문에 더 강한 울림으로 남는다. 제스처가 연약한 만큼 그것이 맞서는 힘의 상대적인 강함이 드러나고, 결과물이 아주 작기 때문에 그것이 이루어지고 강요되는 구조의 폭력과 모순이 더 크게 노출된다. 프란시스 알리스는 〈초록 선〉에 '때로는 시적인 행동이 정치적일 수 있고, 때로는 정치적인 행동이 시적이 될 수 있다Sometimes doing something poetic can become political and sometimes doing something political can become poetic'라

는 부제를 붙였다. 직접적이고 강한 표현보다 때로는 은유적으로 속삭이는 작은 제스처들이 더 날카로운 비판의 지점과 더 큰 정치적 가능성을 만든다.

'역사를 몸으로 쓰다' 전시에서 작가들은 언어나 형상의 재현 너머의 몸을 통한 표현의 가능성을 실험한다. 송동과 프란시스 알리스의 숨과 땀처럼, 몸과 그 움직임을 사회적 맥락 안에 배치함으로써 날카로운 목소리를 만들어낸다. 작가들은 몸을 통해 과거를 증언하고 현재를 기록하며 미래를 상상한다. 그렇게 '역사를 몸으로 쓴다'.

귀신을 무서워하지 않으면
다른 것이 보인다

박찬경

나는 외계인이 나오는 영화보다 귀신이 나오는 영화를 더 좋아한다. 우리와 다르다는 이유로 외계인을 조롱하고 제거하는 장면을 보는 것은 불편하다. 반면, 귀신은 살아생전에 우리 같은 사람이었던 만큼 서늘하지만 친숙해서 좋다.

　애정하는 귀신 영화 중 하나가 일본 영화감독 나카다 히데오의 〈검은 물 밑에서〉이다. 이 영화는 딸과 함께 살기 위해 고군분투하는 싱글맘 요시미의 이야기를 담고 있다. 영화는 모녀가 허름한 아파트로 이사 오면서부터 본격적으로 무서워진다. 이사 온 집 천장에서 끊임없이 물이 뚝뚝 떨어지고, 수돗물에서는 시커먼 머리카락이 딸려 나온다. 알고 보니, 이 모든 사단은 윗집에 살았던 어린아이 때문이었다.

엄마 없이 혼자 집에 돌아오던 윗집 아이가 아파트 옥상 물탱크에 빠져 죽었고 귀신이 되어 아파트를 떠돌아다니기 때문에 생긴 일이었다. 아이 귀신이 딸을 해칠까 봐 두려웠던 요시미는 죽은 아이의 엄마가 되기로 결심하고, 스스로 물탱크에 빠져 죽는다. 영화는 죽은 요시미가 귀신으로 딸 앞에 나타나 엄마 없이 혼자 자라게 만든 것을 사과하고, 서로 화해하는 장면으로 끝난다.

피라고는 한 방울도 안 나오는 이 영화가 유난히 무서웠던 이유는, 천장이고 바닥이고 끊임없이 떨어지고 흐르는 물 때문이었다. 그 바닥을 알 수 없는 축축함은 요시미의 곤란한 상황과 겹쳐져 신경을 긁는 듯한 불쾌한 공포감을 만들어낸다. 이 영화에서 사실 죽은 아이 귀신이나 요시미 귀신은 별로 무섭지 않다. 오히려 양육권을 위해 요시미를 신경증 환자로 몰아가는 남편과, 물이 새다 못해 흘러내리는 천장을 고쳐달라는 말을 귓등으로도 안 듣는 관리인, 그리고 모든 것을 오로지 엄마의 잘못과 책임으로 돌리는 사회적 서사 구조가 훨씬 더 공포스럽다. 원한이 풀리자 제자리로 돌아가는 귀신들은 차라리 애잔하다고나 할까.

박찬경1965년~ 작가의 개인전 '안녕 安寧 Farewell'에서 발표한 작업에도 이런 친숙하고 마음 가는 귀신들이 많이 등장한다. 박찬경은 '한국 근대의 생채기 풍경들과 그 이미지들의 맥락을 따지는' 작업을 해왔다. 그에게 귀신은 질곡의

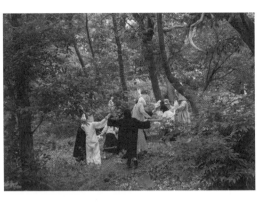

박찬경, 〈시민의 숲Citizen's Forest〉(2016) 장면들
비디오 스틸 사진, 3채널 비디오(흑백), 입체 음향, 26분 6초

한국 근현대사에서 소외되고 상처 입은 존재들이며, 급속한 발전과 변화의 과정 안에서 잊히거나 가려진 역사와 정신 그리고 전통을 상기시키는 존재들이다.

'안녕 安寧 Farewell' 전시에서 선보인 비디오 작품 〈시민의 숲〉에는 오래된 법복을 입은 인물들, 사형수 복장의 인물들, 예전 군복을 입은 인물들, 무녀, 형사, 간첩, 할머니, 교복 차림의 인물 등이 등장한다. 이들은 동학혁명부터 일제강점기, 전쟁과 분단, 그리고 세월호 참사에 이르기까지 우리 근현대사에서 국가 폭력에 의해 희생된 수많은 죽음들을 떠오르게 한다. 이들은 선선한 표정으로 각자 숲을 거닐기도 하고, 모여 앉아 웅성거리기도 하고, 손을 잡고 빙글빙글 돌면서 춤을 추기도 한다. 강을 건너는 꽃상여나 무당의 이미지는 이들이 분명히 귀신이라는 확신을 준다. 마지막에 모든 등장인물들이 무당의 접신 도구인 신장대를 너풀너풀 흔드는 장면 있는데, 이 땅에서 억울하게 죽임을 당한 모든 망자들에게 따뜻한 인사를 건네는 것처럼 보인다. 폭력의 공포 앞에서 차마 하지 못했던 말들을 하나씩 짚어가며 천천히 나누자고 위로해주는 것처럼 보인다. 이생에서는 하지 못했던 화해를 이루라고 축복해주며, 마음의 응어리를 풀고 좋은 곳으로 가라고 기도해주는 것처럼 보인다.

훌훌 숲을 통과하는 이 귀신들은 무섭지 않다. 요시마나

죽은 아이가 그랬듯이 이 귀신들은 우리의 일부였고, 우리 역사 속 비극적 순간에 희생되었다는 공통의 사연들을 가지고 있다. 영화 〈검은 물 밑에서〉에서 남성중심적 질서 안에 처한 싱글맘의 현실이 진정한 공포였던 것처럼, 박찬경의 〈시민의 숲〉에서도 정말 무서운 건 따로 있다. 귀신보다도 이들을 귀신으로 만든 전쟁과 국가 폭력, 사회적 소외가 더 진저리 나게 무섭다.

박찬경은 이 애처로운 귀신들을 우리의 현재로 '안녕' 하고 불러냄으로써 이들의 목소리가 다시 들리도록 만든다. 그리고 이들과 한바탕 잘 놀고 따뜻하게 '안녕' 하고 보내면서 다정한 이해와 화해를 시도한다. 이념이나 진영 논리에 의해 깨지고 흩어진, 그래서 현실 속에서 함께할 수 없었던 그 억울한 개인들은, 귀신이라는 존재로 소환되어 비로소 모두 같이 보듬어진다.

역사는 아무리 더러운 역사라도 좋다
진창은 아무리 더러운 진창이라도 좋다
나에게 놋주발보다도 더 쨍쨍 울리는 추억이
있는 한 인간은 영원하고 사랑도 그렇다

박찬경이 영감을 받았다는 김수영의 시 〈거대한 뿌리〉의 한 구절이다. 〈시민의 숲〉이 담고 싶어 하는 주제를 잘 표현

하는 듯하다. 박찬경은 역사의 엉킨 실타래 속에서 길을 잃고 잊힌 수많은 개인들의 죽음을 위로한다. 이 위로는 작가가 우리의 역사를, 그것이 아무리 더러울지라도 자신의 뿌리로 받아들이고 아끼는 방식일 것이다.

귀신은 우리의 역사다. 외계인과는 사뭇 다르다. 귀신은 국가 권력과 사회적 폭력으로 죽임을 당하고 밀려난 우리의 조상이며 이웃이다. 따라서 귀신을 자꾸 이야기하고, 이들을 이해하려고 노력하는 것은 우리 자신을 더 잘 이해하기 위해 중요하다. 이 보이지 않는 타자들에게 공감하고 이들과 화해를 시도하는 것은, 우리의 지금 상황과 문제를 알기 위해 필요한 과정이다. 귀신을 무서워하지 않으면 다른 것이 보인다. 이들이 왜 억울하게 귀신이 되었는지, 무엇이 정말 무서운 것인지가 보인다.

시적인 것의 섬뜩함

얀 보

상스럽기 그지없지만 사랑스러운 미국 애니메이션 〈사우스
파크〉의 감독 트레이 파커가 만든 〈팀 아메리카: 세계 경
찰〉은 세계의 평화를 지키겠다고 싸우는 다섯 명의 미국 정
예 요원들의 활약을 보여준다. 이 요원들은 으레 흑인은 한
명도 없고, 다수가 남자다. 주로 중동과 북한 김정일을 상
대로 싸우는데, 한 명의 테러리스트를 죽이기 위해 파리 에
펠탑 정도는 무고한 시민들과 함께 가볍게 날려 없애버린
다. 이들이 생각하는 테러리스트는 얼굴에 털이 마구 난,
쏼라쏼라 말하는 유색인들이고, 김정일은 중국인과 잘 구
별되지 않는, R 발음도 제대로 못하는 괴팍한 동양인이다.

이 어이없는 애니메이션은 사실 꽤 훌륭한데, 숨이 넘어

갈 만큼 웃기고 입을 다물 수 없을 만큼 적나라하게 미국과 미국인을 자조적으로 풍자하고 비판하기 때문이다. 테러리스트만큼 미국도 꽤 찌질하고 한심하게 그려진다. 이 대단한 영웅들은 행색이 눈물 나게 엉성하고 제대로 하는 것도 별로 없으면서 치기 어린 영웅심과 근거 없는 선의는 차고 넘친다. 그래서 다 모르겠고, 일단 폭발시켜도 얼추 괜찮다고 생각한다. 어쨌든 그 모든 것이 세계 평화를 위해 미국이 베푸는 은총이니까.

얀 보Danh Võ, 1975년~는 1975년 베트남에서 태어났다. 베트남전쟁 이후, 네 살 때 가족과 함께 베트남을 탈출하여 보트피플로 떠돌다가 난민 신분으로 유럽에 정착했다. 얀 보는 이러한 자신과 가족이 경험한 역사적 맥락을 작품으로 드러낸다. 〈오마 토템Oma Totem〉(2009)은 작가의 가족이 1980년대에 난민으로 독일에 도착했을 때, 할머니가 독일 천주교 단체로부터 받은 환영 선물을 쌓아 설치한 작품이다. '오마Oma'는 독일어로 할머니를 의미하는 동시에 영어로는 '시장 질서 유지 협정Orderly Marketing Agreement'의 약어이기도 하다.

얀 보가 쌓아 올린, 유럽이 난민에게 준 첫 선물은 냉장고, 세탁기, 텔레비전, 십자가 그리고 카지노 입장 카드다. 십자가는 그렇다 쳐도 카지노 입장 카드라니. 토템이 특정 집단이나 인물에게 종교적으로 연결시킬 수 있는 상징을

의미하는 만큼 작업의 의미도 날카롭게 드러난다. 정착과 안정적인 일상에 대한 난민들의 절박함과, 이들을 기독교와 자본주의 시장으로 교화하려는 유럽인들의 계산 사이의 거리가 아득하다.

〈우리, 그 사람들We, The People〉은 미국의 상징이자 자부심인 자유의 여신상을 재현한 작품이다. 2010년에서 2012년 사이에 만들어졌다. 미국 화폐의 가장 작은 단위 1센트의 도금 재료인 구리를 얇게 펴서 자유의 여신상을 실물 크기로 만들었다. 그런데 얀 보의 여신상은 가장 작은 돈의 재료로 만들어졌을 뿐 아니라, 조각조각 나 있다. 이 조각들은 여신상의 옷 끝자락의 주름이나 손가락의 한두 마디처럼 잘게 분해되어 있어서 자유의 여신상인지조차 알아보기 힘들다. 300여 개로 토막 난 이 자유의 여신상은 프랑스대혁명 때 단두대에서 잘린 루이 16세의 목이나 사람들에 의해 파괴되어 깨져버린 루이 14세의 기마상을 연상시킨다. 처형과 응징의 과정이 떠오른다. 이 산산조각 난 여신상은 결코 하나의 전체로 보이지 않기 때문에 미국이 내세우는, 자유의 여신상으로 상징되는 가치들은 온전하게 전달되지 못한다. 얀 보는 자유상을 절단하고, 찢고, 훼손함으로써 미국이 말하는 자유민주주의 가치 뒤에 숨은 얄팍한 자본의 논리를 드러낸다.

얀 보를 난민으로 만든 베트남전쟁을 베트남 사람들은

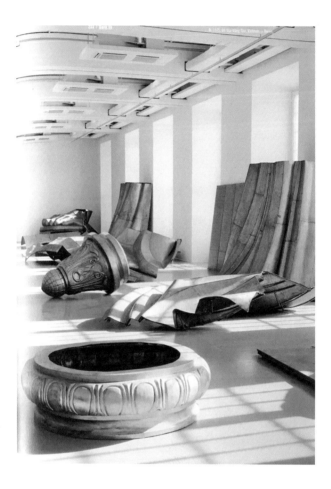

얀 보, 〈우리, 그 사람들We, The People〉**(2011)**
구리, 가변 크기, 카셀 쿤스트할레 프리데리치아눔 설치 전경

'항미 전쟁'이라고 부른다고 한다. 남북으로 나뉘어 있던 베트남 통일 내전에 미국이 개입해 국제적 전면전으로 확대되었기 때문이다. 자유민주주의의 수호를 내세웠지만, 아시아에서의 지배력 장악을 위한 미국의 전략적 내정간섭이었다. 한국전쟁과도 닮은 이 끔찍한 전쟁에서 베트남 군인은 300만 명 가까이 전사했고, 민간인도 200만 명 가까이 사망했다. 미국 역시 6만여 명의 전사자를 내면서 전쟁에서 패배했는데, 잔혹한 파괴와 안타까운 죽음 외에는 지킬 이념도 지켜진 가치도 없는 전쟁으로 회자된다.

얀 보는 〈우리, 그 사람들〉을 통해 미국이 내세우는 자유민주주의의 이상을 비판한다. 그에게 미국은, 자유의 여신상은 자본주의와 자국의 이익 논리에 따라 가리가리 찢긴 조각일 뿐이다. 얀 보는 이 토막 난 자유상을 중국에서 제작한 후 자신이 머물렀던 난민 캠프가 있던 싱가포르를 통해 세계 여러 전시장으로 보낸다. 이 조각들은 미국이 계속해서 만들어내는 절망스러운 난민들처럼, 혹은 미국이 아무렇게나 던져대는 폭탄의 파편처럼 전 세계의 전시장을 떠돈다.

얀 보는 2010년 뉴욕에서 열린 전시에서도 비슷한 주제의 작품을 선보였다. 이 전시에서 얀 보는 두 개의 이미지를 병치하여 보여준다. 하나는 시폰 커튼 뒤에 가려진 흑백 사진들로, 서로 손을 잡거나 어깨에 손을 두르고 있는 베트

남 남성들의 모습을 담은 것이다. 그리고 이와 별개로 한쪽 벽에는 델라웨어 주 교정 당국의 범죄자 사형 지침서가 새겨진 판이 걸려 있다. 얀 보는 이 두 이미지의 관계를 모호하게 제시하여 해석의 가능성을 열어놓는다. 일단 사진 속 남자들을 동성애와 연결할 근거가 충분하지 않다. 따라서 베트남 문화에 대한 이해 부족과 이미지에 대한 관성적 해석으로 베트남의 일상적인 풍경을 오독한 것일 수 있다. 한편 델라웨어는 미국 헌법을 가장 먼저 승인한 미국의 첫 번째 주인 만큼, 사형 집행 주체를 미국 그 자체로 대입해볼 수 있다. 그렇다면 이 작업 역시 미국이 잘못 읽는 관계와 지형 속에서 이들이 파괴한 평화와 생명에 관한 것이라고 이해할 수 있다. 이야기가 베트남전쟁으로 다시 돌아간다. 전시명도 '자위 질식Autoerotic Asphyxia'이다. 질식으로 쾌락을 얻는, 끊임없는 전쟁을 통해 성장하고 강대국의 위치를 아슬아슬하게 유지해가는 미국을 조용히 가리키고 있다.

얀 보는 환대 뒤의 욕망과 모순을 드러내고, 자유의 여신상을 토막 내며, '자위 질식' 같은 수위 높은 단어를 전시 제목으로 사용하지만, 작업을 보여주는 방식은 폭력적이거나 강압적이지 않다. 오히려 상당히 아름답고 시적이다. 〈오마토템〉의 할머니가 받은 선물들은 미적으로 균형감 있게 설치되어 전시 공간에서 섬세한 호흡을 만들어내고, 〈우리, 그 사람들〉의 구리 조각으로 만들어진 자유의 여신상도 전

시장에서 아름답게 빛난다. '자위 질식' 전시에서도 사진과 지침서 판은 시폰 커튼 뒤로 은근히 보이게 설치되어 은유적 뉘앙스를 전달한다.

미국도 전쟁을 아름답게 표현하곤 한다. 2017년 북한과 미국 간에 긴장이 고조됐을 때, 주한 미국인들 사이에서는 〈화이트 크리스마스〉 캐럴이 울려 퍼지면 전쟁 시작이라는 소문이 농담처럼 돌았다고 한다. 이 노래는 미군이 베트남 전쟁에서 철수할 때 실제로 작전 신호로 쓰였다. 전쟁의 시작과 끝을 알리는 크리스마스 캐럴이라니, 미국의 군사 신호는 퍽이나 로맨틱하다.

파괴와 살상을 농담이나 은유로 전달하는 태도와 관점이 섬뜩하다. 얀 보의 작품처럼 예술로 전쟁과 폭력을 비판하는 것은 의미가 있다. 하지만 잔인함과 참혹함을 가리기 위해 전쟁을 예술적으로 표현하려는 시도는 상당히 끔찍하다.

우리는 꽤 근사한 춤을
함께 출 수 있지 않을까

하산 칸

그리스 영화감독 요르고스 란티모스의 〈더 랍스터〉는 정부가 커플 관계를 강압적으로 통제한다는 설정으로 시작한다. 싱글은 법적으로 금지다. 혼자인 사람들은 짝짓는 호텔로 보내지는데, 그곳에서 의무적으로 파트너를 찾아야 한다. 주어진 시간 동안 사랑에 빠지지 못하는 사람들은 동물로 변한다. 이 위트 넘치는 가상 상황에서 유일하게 현실적인 부분은, 아무리 노력해도 사랑에 빠지기란 좀처럼 쉽지 않다는 사실이다. 그래서 사람들은 도망친다. 도망자들은 숲에 숨어서 저쪽 세계와 반대의 규칙을 가지고 산다. 이번에는 절대 짝을 찾으면 안 된다. 절대 사랑에 빠지면 안 된다.

란티모스 감독은 두 세계를 여러 가지 명료한 특징들로 구분시키는데, 그중 하나가 춤이다. 짝짓기 호텔에서는 상대의 마음을 얻기 위해 손도 잡고, 허리도 감싸 안으며 춤을 춘다. 춤을 같이 잘 춰도 인연은 잘 맺어지지 않는데, 춤을 추다가 상대의 발을 밟거나 다른 리듬을 타기라도 하면, 사랑의 산통은 제대로 깨진다. 반면, 싱글들의 숲에서는 절대 같이 춤을 추면 안 된다. 각자 헤드폰을 쓰고 건조한 일렉트로닉 음악에 맞춰 서로 닿지 않게 조심하면서 혼자 춤을 춰야 한다.

춤이 소통과 교감의 방식이라는 것, 관계의 지형을 드러내기 위한 은유로 모자람 없이 작동한다는 것을 보여주는 장면들이다. 춤을 사회적 수사학의 관점에서 읽을 때, 이집트 작가 하산 칸Hassan Khan, 1975년~의 2010년 비디오 작품 〈보석Jewel〉도 좀 더 입체적으로 해석할 수 있다.

하산 칸은 사진, 영화, 퍼포먼스, 설치 및 글쓰기 등 다양한 형식을 통해 그의 고향 이집트 카이로의 사건들과 특징 그리고 그곳에 사는 사람들의 이야기를 작품에 담아낸다. 2017년, 그는 사운드 설치 작품 〈공공 정원을 위한 구성 Composition for a Public Park〉으로 57회 베니스 비엔날레에서 젊은 작가에게 수여하는 은사자상을 받았다. 칸은 비엔날레 전시장 외부에 직접 쓴 텍스트와 음악이 흘러나오는 스피커를 설치하여 관객들이 자유롭게 동선을 그리며 산책하거

나 쉴 수 있게 했다. 이 작품은 낯설면서도 친밀한 타자와의 평행적 관계에 관한 것이라고 하는데, 칸의 다른 작업에서도 반복되는 주제다.

2011년 뉴욕 뉴 뮤지엄 트리엔날레에서 선보인 〈보석〉도 그중 하나다. 〈보석〉은 6분 30초짜리 짧은 영상 작품이다. 〈보석〉은 작게 꿈틀거리는 빛으로 시작한다. 이 보석같이 반짝거리는 빛들은 점점 더 많아지면서 아름답게 빛나는 물고기로 변한다. 작가에 따르면, 이 물고기는 선사시대 심해 물고기에서 온 형태로, 이집트 문화와 문명을 상징한다. 이집트의 전통 리듬이 흘러나오는 가운데, 화면이 줌아웃 되면서 물고기 형상이 높게 매달린 스피커 위에 투사된 것임이 드러난다. 작은 점에서 시작하여 전체 구조가 서서히 드러나는 편집 방식은 시간의 축적과 세계의 구성을 적절하게 암시하는 것처럼 보인다. 이때 화면에는 두 남자가 등장하는데, 이들은 이 물고기 스피커를 사이에 두고 서로를 바라보며 춤을 춘다.

나는 이들의 춤이 상당히 황홀하고 감동적이었다. 이 둘의 춤사위가 이집트의 길고 깊은 역사를 함축적으로 아름답게 표현하고 있다는 생각이 들었기 때문이다. 특히 시기적으로 '아랍의 봄'을 떠올릴 수 있었다. '아랍의 봄'은 2010년 말 튀니지에서 시작되어 중동과 북아프리카로 확산된 민중 봉기다. 이 반정부 민주화 운동은 2011년 이집트에

하산 칸, 〈보석Jewel〉(2010) 장면들
HD 비디오로 변환한 35mm 필름, 컬러, 사운드, 페인트, 스피커, 조명기, 6분 30초

서 30년 동안 지속된 독재 권력을 종식시키는 결과로 이어졌다. 이집트 서민들이 즐겨 먹는 음식 이름을 따서 '코샤리 혁명'이라 불리는 이 민주화 시위는 박근혜 부패 정권의 탄핵을 이끌어낸 우리의 촛불 시위와 닮았다.

하산 칸의 비디오 속 두 남자는 다른 사회적 계층과 역사적 흐름 속의 다른 시간을 상징하는 듯 보인다. 80년대 이집트 B급 영화 속 택시 운전사의 전형적인 복장이라는 갈색 가죽 재킷을 입고 다듬지 않은 콧수염을 달고 있는 중년 남자는 전형적인 노동자 계층을 연상시킨다. 카키색 슬랙스에 캐주얼한 셔츠를 입고 있는 젊은 남자는 공무원이나 학생, 혹은 취업 준비생처럼 보인다. 아직 혁명을 꿈꾸는 60년대 젊은 지식인을 연상시키기도 하고, 현재의 분노한 젊은이의 얼굴이 떠오르기도 한다. 이렇게나 다른 계층과 다른 시대를 보여주는 듯한 두 남자가 같이 춤을 춘다.

영화 〈더 랍스터〉에서처럼 같이 춤을 춘다는 것은 함께하겠다는 의사 표현이다. 좋은 관계를 맺으려는 노력이다. 이 둘의 춤은 각기 다른 사람들이 서로 어깨를 나란히 한 채 간절한 마음으로 함께 촛불을 들었던 이집트의 코샤리 혁명이나 우리의 촛불 시위와 겹쳐진다. 역사라는 긴 흐름과 리듬 안에서 서로 의지하며 새로운 역사를 함께 써나가겠다는 움직임으로 느껴진다.

우리가 함께했던 춤사위는 결국 박근혜 정권의 탄핵을

이끌어냈고, 새로운 정권의 시작을 열 수 있었다. 과거 정부의 부패와 무능력이 실망스러웠던 만큼 지금의 정부에 대해 많은 국민들이 큰 기대와 설렘을 가지고 있다. 기대와 애정이 있는 만큼 이전보다 더 다양한 목소리들이 들린다. 그리고 다른 목소리들이 잘 들리는 만큼 해결하기 쉽지 않은 문제들도 더 많이 보인다. 많은 사람들이 함께 춤을 추기 때문에 더 많이 부딪히고 더 자주 어긋난다. 당연히 '낯설고 친밀한' 타인들과 춤을 추는 것은 쉽지 않은 일이다. 게다가 영화 〈더 랍스터〉의 싱글들도 어려움을 겪었듯이 같이 춤을 춘다고 해서 낯선 사람과 쉽게 사랑에 빠질리 없다. 하지만 우리는 지금 헤드폰을 쓰고 혼자 춤을 추는 것이 아니라, 같은 음악을 들으며 같은 시간 속에서 여러 사건들을 함께 경험하고 있다는 것을 잊지 않았으면 좋겠다. 서로 사랑할 수 없더라도, 사실 너무 달라서 많이 낯설고 불편하더라도, 하산 칸의 비디오 속 두 남자처럼, 이집트 국민들처럼, 새로운 역사 줄기 안에서 여전히 우리가 함께 춤추는 중이라는 것을 기억했으면 좋겠다.

함께 춤을 출 때는 상대방의 동작을 지켜보고 기다리면서 유연하게 반응할 수 있어야 한다. 서로의 호흡을 느끼며 자신의 스텝을 뒤로 물리기도 하고, 손을 잡아 다른 방향으로 이끌 수도 있어야 한다. 완벽한 통제가 필요한 매스게임이 아니기 때문에 서로 자유로운 움직임을 좀 더 지켜보고

더 많이 이해하는 과정이 필요하다. 증오와 분열을 동력으로 삼았던 지난 정권의 시간과 달리, 서로의 아픔을 다독이고 내 몫을 같이 나누며, 열린 마음으로 다른 목소리와 대화하려고 노력한다면, 우리는 꽤 근사한 춤을 계속 함께 출 수 있지 않을까?

아무것도 말하지 않고,
아무것도 가리키지 않고

서현석

2017년 남산예술센터에서 선보였던 서현석 연출의 장소특정 공연 〈천사―유보된 제목〉에 관객으로 참여했다. 이 공연에는 한 회당 한 명의 관객만 입장할 수 있다. 관객은 가상현실을 체험하는 VR 장비를 쓰고 극장 앞까지 걸어간다. 극장에 들어가기 직전에 이 장비들을 벗는데, 극장 안에서의 상황이 연극이지만 실재인 동시에 가상현실의 연장이라는 다중적인 의미를 만들어내기 위한 연출 의도라고 짐작할 수 있었다. 이 공연에는 단 한 명의 배우만 출연하며, 이 배우는 관객에게 극장의 무대 뒤 공간 구석구석을 안내한다.

〈천사―유보된 제목〉에서 무엇보다 흥미로웠던 점은 관객이 나 혼자였다는 사실이다. 텅 빈 극장에 천사로 짐작되

서현석, 〈천사—유보된 제목〉(2017) 장면들
남산예술센터 공연

는 배우와 단둘만 있는 경험은 꽤 특별했다. 나 자신과 내가 서성이는 극장 공간에만 오롯이 집중할 수 있었기 때문이다.

극장에 들어가 텅 빈 무대 앞 아무도 없는 객석에 잠깐 혼자 앉아 있었다. 여기저기 두리번거리며 극장을 둘러보고 있는데, 불이 꺼졌다 다시 켜지면서 멀리 맞은편에 긴 생머리에 흰 원피스를 입은 소녀가 나타났다. 아마도 천사 역할인 듯한 이 배우는 천천히 일어나서 슬금슬금 내 쪽으로 다가왔다. 배우가 다가오는 속도에 긴장됐고, 그녀의 일관된 침묵도 불안했다. 나도 일어나 같이 다가가야 할까, 인사라도 건네야 하나, 깜짝 놀라게 하는 짓은 하지 말아 달라고 부탁이라도 해볼까, 별생각이 다 들었다. 그렇게, 공연 내내, 침묵과 분절된 신호 속에서, 우리는 서로에 대한 이해와 오해를 반복했다.

배우는 무대 뒤편으로 나를 안내했다. 내러티브를 전달하려는 배우의 과장된 연기 대신에 무대 너머의 가려져 있던 공간을 볼 수 있었다. 분장실이나 창고, 비상계단 같은 공간들은 천국인지 폐허인지 알 수 없게 연출된 오브제들로 무심하게 채워져 있었다. 날개도 걸려 있고, 깃털과 작은 목마도 있고, 휠체어랑 더러운 욕조도 있었다. 엉성하게 나열된 이 오브제들은 너무나 구태의연해서 어떠한 환영도 만들어내지 않았다. 폐허의 거울이미지로서의 천국에

대한 이 닳고 닳은 클리셰들은 나의 시선을 오브제에서 극장의 구조로 돌리고, 나와 배우의 실존감을 더욱 부각시키는 장치로 작동했다. 오브제들 사이로 1960년대에 지어진 남산예술센터 건물의 묵직한 세월이 느껴졌고, 객석에 붙은 좌석 번호의 다른 색, 분장실의 유난히 낮은 천장, 그리고 그 천장의 포슬포슬한 재질 등이 눈에 들어왔다. 배우의 치맛자락에 묻은 희미한 얼룩도 잘 보였다. 이전에 다른 연극을 보러 남산예술센터에 왔을 때는 보이지 않았던 것들이다. 극장의 오래된 공기와 섞인 매캐한 스모크와 바람 때문에 계속 기침이 나왔다. 과거의 환영 같기도, 미래의 폐허 같기도 한 극장 안에서 끊임없이 공간을 울리는 내 기침 소리만이 지금 나의 물리적 실재를 또렷이 증명해주는 것 같았다.

한편, 극장을 같이 돌아보는 동안 배우는 이런저런 행동들을 수행했는데, 어떤 방향을 가리키기도 하고 수화 같은 신호도 보냈으며 쪽지에 단어를 써서 건네기도 했다. 서로 아무 말도 하지 않은 채 가까운 거리에서 배우의 추상적이고 소소한 제스처를 지켜보는 게 영 불편했다. 계속 쳐다보는 것이 어색하고 부담스러워서 딴청을 피우자, 배우가 간절한 눈빛으로 쉭쉭 소리를 보내며 나의 시선과 관심을 요구했다. 심지어 나는 배우에게 실없는 농을 건넨다던가 반대 방향으로 움직여서 배우를 곤란하게 만들고 싶다는 엉

뚱한 욕구에 시달렸다. 공연이 끝나자 왠지 고약한 관객처럼 군 것 같아서 배우에게 미안한 감정마저 들었다. 다른 연극을 관람할 때는 느껴본 적 없던 배우에 대한 사사로운 감정과 상호 긴장감이 사뭇 새로웠다.

공연 제목 '천사 ─유보된 제목'은 발터 벤야민Walter Bneja-min의 마지막 글 〈역사철학테제(역사의 개념에 대하여)〉를 인용한 것이다. 벤야민은 유대계 독일 철학가로, 1940년 나치를 피해 프랑스를 탈출하던 중 스페인 국경 부근에서 스스로 목숨을 끊었다. 〈역사철학테제〉는 그의 마지막 에세이로, 아홉 번째 테제에 파울 클레Paul Klee의 그림 〈새로운 천사Angelus Novus〉에 대한 해석이 적혀 있다.

천사의 얼굴은 과거를 향하고 있다. 우리가 여러 다른 사건들로 파악하는 과거가 천사의 눈에는 하나의 거대한 대참사로 보인다. 천사는 그곳에 머물며 죽은 자들을 깨워내고 부서진 것들을 다시 온전한 하나로 복원하고 싶어 한다. 그러나 천국으로부터 불어닥치는 폭풍이 그의 날개를 꺾고, 그 과격한 힘을 이길 수 없는 그는 미래로 떠밀린다.

─발터 벤야민, 《발터 벤야민의 문예이론》(반성완 옮김, 민음사)

그리고 우리가 '진보'라고 부르는 것이 '천사를 떠밀어내는 폭풍'이라고 벤야민은 덧붙인다. 인간의 이성을 전적으

로 신뢰하던 유럽에서 똑똑한 사람들이 훌륭한 얘기를 하던 시기에 독일의 나치 정권은 600만 명에 이르는 인간을 단지 생물학적으로 유대인이라는 이유로, 혹은 집시이거나 장애인, 동성애자라는 이유로 대량 학살했다. 이러한 참사의 폐허 앞에서 벤야민이 지식인으로서 느꼈을 절망은 상당했을 것이다. 인류의 역사가 과연 이대로 진보할 수 있을지 깊은 회의를 느꼈을 것이다. 그렇기 때문에 벤야민은 현재를 희미한 메시아적인 힘이 충만한 시간으로 보려 했다. 그래서 미래로의 낙관적인 진행을 거스르고, 다시 과거의 역사를 공정하게 심판할 수 있는 시간이 될 수 있어야 한다고 생각했다. 서현석 작가는 벤야민의 이 역사 천사를 인용하여 미래를 향한 의심 없는 희망찬 전진을 유보하고, 크게는 우리의 역사를, 작게는 극장과 연극의 본질에 대해 되돌아보고 더 생각해보자는 이야기를 하고 싶었던 게 아닐까.

벤야민의 역사에 대한 관점으로 볼 때, 〈천사 ―유보된 제목〉은 극장의 역사와 연극을 고민한다. 더 큰 극장에서 더 화려하고 더 많은 테크놀로지가 동원된 스펙터클한 연극을 진보된 미래로 생각하기에 앞서, 연극은 무엇인가에 대한 근본적인 질문으로 돌아간다. 그리고 '연극은 배우와 관객 사이의 경험'이라는 조촐한 자성의 대답을 내놓는다. 대단한 서사도 없고, 구체적이고 명확한 의미를 전달하려는 의도도 없기 때문에 이 공연에서 하나의 주제를 도출하

려는 시도는 부질없어 보인다. 천사의 손에 이끌려 극장 공간을 구석구석 들여다보고 폐허의 잔해들을 넘으면서, 다분히 개인적인 경험과 기억을 다시 조합하거나 새로 복원시키면 된다.

〈천사 ―유보된 제목〉에서는 연극의 막연히 낙관적인 미래처럼 의미도 유보되어 있다. 따라서 관객은 그저 공연 현장에서 누가 배우이고 누가 관객인지, 어디까지가 연극이고 어디까지가 실재인지, 천사인지 악마인지, 예술인지 폐허인지, 현실인지 가상인지, 무엇이 연극인지를 끊임없이 질문하면서 그저 자유롭게 느끼고 적극적으로 사유하면 된다. 아무것도 말하지 않고 아무것도 가리키지 않기 때문에 관객의 감각은 더 예민해지고 생각은 더 확장된다.

〈천사 ―유보된 제목〉처럼 연극은 무엇인지, 미술은 무엇인지, 매체의 본질을 고민하는 작품을 경험하는 것은 즐겁다. 예술이 스스로에게 던지는 질문에서 예술의 새로운 가능성을 상상할 수 있기 때문이다. '메시아가 들어올 수 있는 열린 문'을 상상할 수 있기 때문이다.

감사의 말

짧지 않은 시간 동안 글을 쓸 수 있는 기회를 주신 《한겨레》여론팀 관계자들께 감사드리고, 이 글들을 묶어서 책으로 낼 수 있게 믿고 도와주신 바다출판사에 감사드린다. 또한 작품에 대해 글을 쓰도록 허락해주시고, 이미지를 기꺼이 제공해주신 작가들께 감사드린다. 글을 읽고 응원해주신 친구들과 독자분들께도 진심으로 감사의 인사를 드리고 싶다.

그리고 어쭈(2001~2018)에게 고맙다.

박보나

- 로만 온닥, 〈좋은 때 좋은 기분〉(2003) ⓒ 작가 및 쿠리만주토Kurimanzut-to 갤러리
- 바스 얀 아더르, 〈너무 슬퍼서 아무 말도 할 수 없어〉(1970) · 〈낙하 II〉(1970) · 〈기적을 찾아서〉(1975) ⓒ The Estate of Bas Jan Ader / Mary Sue Ader Andersen, 2018 / The Artist Rights Society (ARS), New York, Courtesy of Meliksetian │ Briggs, Los Angeles.
- 바이런 킴, 〈일요일 그림〉(2016) ⓒ 국제 갤러리
- 바이런 킴, 〈제유법〉(1991-현재) ⓒ 제임스 코헌James Cohan 갤러리 │ 사진: 데니스 카울리Dennis Cowley
- 박영숙, 〈갇힌 몸, 서성이는 영혼 #1〉(2002) · 〈갇힌 몸, 서성이는 영혼 #3〉(2002) · 〈꽃이 그녀를 흔들다〉(2005) ⓒ 작가 및 아라리오 갤러리
- 박이소, 〈당신의 밝은 미래〉(2002) · 〈팔방미인〉(2001) ⓒ 국립현대미술관
- 박찬경, 〈시민의 숲〉(2016) ⓒ 작가
- 서현석, 〈천사─유보된 제목〉(2017) ⓒ 작가
- 얀 보, 〈우리, 그 사람들〉(2011) ⓒ 샹탈 그루셀Chantal Grousel 갤러리 │ 사진 : 닐스 클링거Nils Klinger
- 오스카 산틸란, 〈덧붙이는 글〉(2014-2015) · 〈바네케〉(2016) · 〈허상 본뜨

기〉(2017) ⓒ 작가

- 윤석남, 〈1,025 ─ 사람과 사람 없이〉(2008) ⓒ 작가
- 장영혜중공업, 〈불행한 가정은 모두 엇비슷하다〉(2016) · 〈불행한 가
 정은 모두 엇비슷하다〉(2016) · 〈삼성의 뜻은 죽음을 말하는 것이다〉
 (2016) ⓒ 작가 | 사진: 김상태
- 조은지, 〈수행하는 사람들〉(2017) ⓒ 작가
- 조이 레너드, 〈나는 대통령을 원한다〉(1992) ⓒ 작가
- 펠릭스 곤잘레스 토레스, 〈"무제"〉(1991) · 〈"무제"(로스모어 II)〉(1991)
 ⓒ 작가 및 펠릭스 곤잘레스 토레스 재단 | 사진: 톰 더브록Tom Dubrock
- 프란시스 알리스, 〈실천의 모순 1〉(1997) ⓒ 작가 | 사진: 엔리케 위에
 르타Enrique Huerta
- 프란시스 알리스, 〈초록 선〉(2004) ⓒ 작가 | 사진: 쥘리앙 드보Julien
 Devaux
- 하산 칸, 〈보석〉(2010) ⓒ 작가 및 샹탈 그루셀 갤러리

태도가 작품이 될 때

| 초판 1쇄 발행 | 2019년 3월 11일 |
| 초판 14쇄 발행 | 2024년 4월 15일 |

지은이	박보나
책임편집	나희영
디자인	주수현

펴낸곳	(주)바다출판사
주소	서울시 마포구 성지1길 30 3층
전화	322-3675(편집), 322-3575(마케팅)
팩스	322-3858
E-mail	badabooks@daum.net
홈페이지	www.badabooks.co.kr

© 박보나

| ISBN | 979-11-965173-0-4 03600 |